2015年湖南省哲学社会科学基金资助项目(15YBA285)

非物质文化遗产研究与保护丛书

非遗保护与湘西打溜子研究

FEIWUZHI WENHUA YICHAN YANJIU YU BAOHU CONGSHU

吴春福 著

苏州大学出版社
Soochow University Press

图书在版编目(CIP)数据

非遗保护与湘西打溜子研究 / 吴春福著. —苏州：苏州大学出版社,2015.12
(非物质文化遗产研究与保护丛书)
ISBN 978-7-5672-1653-2

Ⅰ.①非… Ⅱ.①吴… Ⅲ.①民歌－研究－湖南省 Ⅳ.①J607.2

中国版本图书馆 CIP 数据核字(2015)第 313942 号

非遗保护与湘西打溜子研究

吴春福　著

责任编辑　薛华强

苏州大学出版社出版发行
(地址：苏州市十梓街1号　邮编：215006)
苏州工业园区美柯乐制版印务有限责任公司印装
(地址：苏州工业园区娄葑镇东兴路7-1号　邮编：215021)

开本 700 mm×1 000 mm　1/16　印张 12　字数 179 千
2015 年 12 月第 1 版　2015 年 12 月第 1 次印刷
ISBN 978-7-5672-1653-2　定价：36.00 元

苏州大学版图书若有印装错误,本社负责调换
苏州大学出版社营销部　电话：0512-65225020
苏州大学出版社网址　http://www.sudapress.com

序 言

当今时代,对于一个民族、地区,乃至一个国家综合实力的评估,不仅要评估其政治、经济、科技等"硬实力",还要综合考察其物质文化、非物质文化等"文化软实力"。作为一个民族、一个国家文化"活化石"的印记,作为一个地区历史发展的"活态"见证,非物质文化遗产是构成"文化软实力"不可或缺的重要方面。所谓"非物质文化遗产",就是包括口头传统、传统表演艺术、民俗活动和礼仪与节庆、有关自然界和宇宙的民间传统知识与实践、传统手工艺技能等以及与上述传统文化表现形式相关的文化空间。它们既是我们国家的宝贵财富,也是全人类共同的精神家园。

湖南地处我国大陆中部、长江中游,这里是楚湘文化的发源地,历史悠久、人杰地灵、钟灵毓秀、物华天宝;这里创造了光辉灿烂的历史文化,既有蔚为壮观的物质文化遗产,也有博大精深的非物质文化遗产。湖南非物质文化遗产源远流长、形式丰富,目前入选国家级、省级项目达320多项。它们是湖南各族人民引以为荣的精神财富,彰显了湖湘文化的道德传统和精神内涵,灿若星河、光照寰宇。我们有责任和义务去保护、传承、发展好这些非物质文化遗产,这不仅是人类文化自觉的必然要求,是我们必须担当的历史使命,更是实现伟大复兴的"中国梦"的文化根基。

湖南师范大学非物质文化遗产保护与开发中心成立后,与湖南师范大学音乐学院部分从事传统音乐、舞蹈、戏曲、曲艺表演艺术研究的教师合作,在他们各自研究的基础上,将目光投向湖南省传统音乐表演艺术的

非遗类项目研究。这些研究成果的出版将展现湖南非物质文化遗产的独特魅力,同时,这是努力践行保护使命的见证,功在当代、利在千秋。旨在将我们祖辈流传下来的传统音乐文化守望好;将代表湖南传统文化的音乐品种发展好、保护好;将寄托着湖南广大人民群众喜怒哀乐的音乐文化传播好。

虽然,自我国非物质文化遗产保护工作开展以来,"保护为主、抢救第一、合理利用、传承发展"的方针得到了推广,中国非遗保护工作逐步规范化,湖南非遗保护走向常态化;但是,随着城市化的快速到来和网络媒体的高速发展,加之年轻一代的审美趣味和审美诉求改弦更辙,使民间流传了几百年的传统文化样式受到了强烈的冲击。"非遗"保护中仍存在着诸如重申报、轻保护,重数量、轻质量,重利益、轻投入,重成绩、轻管理等问题。

非物质文化遗产作为既定的形态存在,不是孤立的;就其内部结构来说,它是混生性的;就其表现方式来看,它与多种文化表征又是共生的。湖南传统音乐表演类项目是具体的存在,是混生性结构,又有共同的特点。我们不可能用一般的、抽象的原则去对待完全不同质的、具体的对象。从湖南传统音乐表演类项目保护现状来说,不能就保护谈保护,更不能就开发谈开发,还不能将保护与开发由同一主体完成和评价,而必须将保护与开发变成一种第三者的话语主体,这样才能得到有效保护。对此,我们提出以下对策:首先,政府部门要积极响应、行动起来,投入人力、物力,建立抢救保护组织,制定抢救保护措施,有效推动"非遗"保护工作的顺利进行;其次,建立"非遗"保护评估监督机制,以有效整合各类信息,实现资源共享;第三,建立政府与民间公益性投入"非遗"保护机制,有的放矢地进行保护;第四,建立湖南传统音乐博物馆和保护区,作为一份历史见证和文化传播的载体被越来越多的人所欣赏和熟知。

概而言之,对于非物质文化的发展、传承进行研究,需要集结多方面的社会力量才能做到,并非一人和几个人所能及。同样一种非物质文化遗产的传承所依赖的是一片可以孕育它的土地和一群懂得欣赏并懂得如

何去保护它的人。弗兰西斯·培根在《伟大的复兴》一书序言中"希望人们不要把它看作一种意见,而要看作是一项事业,并相信我们在这里所做的不是为某一宗派或理论奠定基础,而是为人类的福祉和尊严……"我满怀真挚的情感,将这段话献给该丛书的读者。正如朱熹《观书有感》诗所说"问渠那得清如许,为有源头活水来",愿该丛书成为湖南师范大学非遗研究与开发事业的活水源头。我们将与社会各界一道携手,为保护、传承、发展好湖南非物质文化遗产,为推动湖南文化的繁荣发展、续写中华文化绚丽篇章做出贡献!

2014 年 12 月

目 录

绪 论 ·· (001)

第一章 湘西的自然与人文景观 ·· (006)
第一节 自然生态 ·· (006)
第二节 人文背景 ·· (012)

第二章 打溜子研究叙事与历史脉络 ······································ (018)
第一节 研究叙事 ·· (018)
第二节 历史脉络 ·· (041)

第三章 音乐本体与曲牌分析 ··· (050)
第一节 音乐本体 ·· (050)
第二节 曲牌分析 ·· (058)

第四章 表演特色与乐队建制 ··· (079)
第一节 表演特色 ·· (079)
第二节 乐队建制 ·· (090)

第五章 活态传承与现状素描 ··· (112)
第一节 活态传承 ·· (112)
第二节 现状素描 ·· (145)

第六章　传承困境与发展对策 …………………………………（156）
　　第一节　传承困境 …………………………………………（156）
　　第二节　发展对策 …………………………………………（160）

结　语 ……………………………………………………………（173）

参考文献 …………………………………………………………（175）

后　记 ……………………………………………………………（182）

绪 论

大千世界,芸芸众生,人迹所在,文化遗存。人类创造的文化,不仅形态多样,而且蕴含着丰富的价值体系。她不仅延续着民族历史之记忆,承载着民族发展之血脉;而且还彰显着民族发展之灵魂,是国家振兴的重要支撑。人类文明的发展以及物质财富的创造与人类文化的积累、传承息息相关。

当今时代,文化逐渐成为民族凝聚力和创造力提升的重要源泉,更是社会经济发展的重要支撑。因此,大力加强文化建设,提升文化产业竞争力已成为各国综合实力竞争的一个重要方面,对于国家综合国力的提升有着重要意义。中华民族地域辽阔,有着悠久的历史和多元的民族文化,共同铸就了我国文化的多样性和丰富性。这些思想丰富、源远流长且别具特色的文化不仅是属于我国各民族人民的宝贵财富,更是全人类的珍贵遗产。多元并存的民族文化的交融造就了我国传统文化的博大精深,在历史发展的长河中深深地影响着我们一代一代人的生活,不断丰富着我们的民族文化底蕴、民族内涵以及民族品格,为民族传统文化的继承与发展提供了相对稳定的环境,民族历史得以"记忆"下来,别具特色的民族风格由此体现。民族文化是民族智慧与民族文明共同孕育的结晶,也是各个民族之间交流的纽带,更是各民族历史文化发展的见证。同时,多样的传统文化也是各民族文化选择的结果,以"活态"形式体现了民族审美性格与文化个性,担负着民族文化的传承重任,体现着各民族文化的魅力与价值。

评估每个民族、地区或者一个国家的综合实力,不仅要考察其政治、经济等"硬实力",还要综合评价其物质文化、非物质文化等"软实力"。非物质文化作为一个民族、一个国家文化的"活态"显现,不仅见证了一个民族和国家的历史发展轨迹,更成为其文化产业的一个重要组成部分。时代在不断演进,历史在不断发展,人们对传统文化却越发依赖,寻根意识也越来越强烈。保护、传承好非物质文化遗产,就是延续我们民族生生不息的"香火";弘扬、发展好非物质文化遗产,就是守护我们民族的精神家园。保护、传承好非物质文化遗产有多方面的意义。第一,既能增强民族文化认同感、吸引力、影响力和凝聚力,又能增进民族交流、民族团结和维护国家统一;第二,不仅能延续民族文化的生命力,还能激发民族文化发展的创造力。此外,传承传统文化对于延续文化多样性,促进科学研究、旅游经济的发展以及开展对外交流等方面都将发挥重要作用。总之,保护、传承好非物质文化遗产,既能宣传地方特色文化,又能更好地塑造民族文化品牌,达到提升国家文化软实力和综合国力的目的,同时也会为实现中华民族的文化复兴提供坚实的基础,必将在历史的进程中产生重要意义和深远影响。

中华民族有着五千年的文明历史,给我们留下了非常丰富的文化遗产。既有物质形态的"有形"文化遗产,例如文物、典籍等,又有主要通过"口传心授"的方式传承下来、以非物质形态存在的非物质文化遗产,包括口头文学、传统表演艺术、民俗活动、礼仪、节庆,以及有关自然界和宇宙的民间传统知识和实践、传统手工艺技能等,①内容非常丰富,形式多种多样。它们既是人类文化多样性的重要体现,又是中华民族身份和中华文化主权的有力象征。保护与传承非物质文化遗产,是贯彻落实科学发展观、促进社会主义文化大发展大繁荣、构建社会主义和谐社会的必然要求。②

① 薄菇.不要丢掉祖先留给我们的财富——访非物质文化遗产保护国家中心主任田青[J].北京观察,2007(10):52-53.
② 宋江萍,张可欣.对商丘王公村画虎产业的传承与保护[J].科技风,2012(22):185.

所谓非物质文化遗产,指被各群体、团体、个人视为其文化遗产的各种实践、表演、表现形式、知识体系和技能及其有关的工具、实物、工艺品和文化场所。每个群体的生长都有着不同的环境,与自然界有着相互关联,历史条件也处于不断变化之中,这些因素使这些一脉相传的非物质文化遗产得以保存和创新,同时具有了一种历史新貌,逐渐变得丰富多彩。2003年由联合国教科文组织颁布的《保护非物质文化遗产公约》中首次出现"非物质文化遗产"概念,并将其定义为"被各社区、群体,有时是个人,视为其文化遗产组成部分的各种社会实践、观念表述、表现形式、知识、技能及其有关的工具、实物、工艺品和文化场所"。2004年,第十届全国人民代表大会常务委员会第十一次会议批准实施2003年11月3日在第32届联合国教科文组织大会上通过的《保护非物质文化遗产公约》。随后,我国政府在联合国教科文组织关于非物质文化遗产概念界定的基础之上,结合我国实际情况,先后两次对非物质文化遗产概念进行了符合我国基本国情的修订。国务院办公厅在2005年3月下发的《关于加强我国非物质文化遗产保护工作的意见》中将非物质文化遗产阐述为"由各民族一脉相传、贴近人民群众生活根本的各种传统文化表现形式与文化生存、活动空间"①。同年12月,国务院发布《关于加强文化遗产保护的通知》。在此文件中,非物质文化遗产被表述为"各种以非物质形态存在的与群众生活密切相关的各种传统文化表现形式,包括口头传统、传统表演艺术、民俗活动和礼仪与节庆、有关自然界和宇宙的民间传统知识和实践、传统手工艺技能等以及与上述传统文化表现形式相关的文化空间"②。虽然两次修订没有本质区别,但是非物质文化遗产的概念及其范围的表述更为清晰:"非物质形态是对该类文化遗产的物理属性进行的界定;与群众生活相关和世代传承明确了非物质文化遗产的存在群体、存在形式和历史属性;传统文化表现形式则明确非物质文化遗产的文化属

① 国办发[2005]18号。
② 国办发[2005]42号。

性和在生活中的地位。"①由此可见,非物质文化遗产包含的内容十分广泛,各种实践、概念阐述、技能技术、文化常识、民俗礼仪、传统表演形式等都包含其中,这些精神领域的文化创造都属于非物质文化遗产。

"打溜子"作为国家级非物质文化遗产,是湖南土家族独有的一种器乐演奏艺术形式,民间俗称"打家伙"、"围鼓"、"打点子"以及"打路牌子"等。通常湘西土家族聚居地每村每寨都有其专属的打溜子队伍,在丰收、嫁娶以及各种节日欢庆时演出。与一般民间吹打乐相比,"打溜子"在乐器形态、组合形式、演奏技艺,乃至曲牌结构、节奏与句法、音响效果等方面都别具一格。作为土家族特色文化的一种,它与哭嫁、跳丧、摆手舞一起承载着土家文明千年的脉动,联系着土家人生活和社会活动的各个方面。在如今的土家生活中,逢年过节或娶亲嫁女,总有一支或数支打溜子队伍伴随,爆竹、牛角、土号和唢呐的鸣奏,组成一曲和谐而奇特的民族交响乐,回荡在层层山峦之中。1985年中央音乐学院民乐团首次在西德、意大利、荷兰、瑞士四月艺术节上演出了由田隆信创作改编的"打溜子"《锦鸡出山》,受到各国观众的赞赏,其后又应邀赴美国、中国香港、新加坡等地访问演出,标志着土家族"打溜子"这一民间击乐艺术踏上了世界舞台。

"打溜子"是传递湘西历史与文化内涵的一种艺术表现形式,是祖辈留给土家族人民的珍贵文化遗产,凝结着这个民族千年以来的情感、伦理道德、价值观念以及思想品格等。伴随国家对非物质文化遗产保护力度的加强与开发力度的增大,2006年,"打溜子"经国务院批准列入第一批国家级非物质文化遗产名录。

"打溜子"之所以能纳入非物质文化遗产的保护日程,是其自身发展的结果,也是人类文化自觉、文化复兴的重要举措。然而,任何事物的发展都带有两面性,非物质文化遗产的保护也不例外,在取得成效的同时,也伴随着许多问题。当前全球化和现代化进程不断加快,我国传统文化

① 王巨山.《浙江文化遗产保护史》[M].杭州:杭州出版社,2011:208-209.

的生态环境日趋恶化,"打溜子"传承与保护的现状不容乐观。

通过田野调查,我们认为,湘西"打溜子"无论是从表演与传承人的现状,还是从传承的生态环境来看,均处于濒危的边缘。基于此,我们取湘西"打溜子"为研究对象,通过追踪文献与田野调查获取第一手资料,运用音乐人类学方法,结合文献史料及新的研究成果,力图对湘西"打溜子"进行宏观动态、有机整体的理论与实践把握,这对湘西"打溜子"的活态传承、发展创新,具有重要的学术和应用价值,对抢救、保护国家这一"非遗"项目具有现实和传承意义,对开发、利用这一国家"非遗"项目具有理论意义和实用价值。

第一章　湘西的自然与人文景观

在湖南省的西北部有一片美丽的土地，这就是湘西土家族苗族自治州。湘西土家族苗族自治州地处湘、鄂、黔、渝交界处，下辖吉首市和龙山、保靖、永顺、古丈、花垣、凤凰、泸溪七县，总面积约15 486平方公里。境内居住着土家族、瑶族、苗族、回族、侗族、白族、汉族等人口，总数约292万，其中以土家族人口最多，苗族人口次之。这里有着悠久的历史、优美的风光、淳朴的民风。自古以来，自然景观绚丽多彩，人文景观独有特色。

第一节　自然生态

一、地理位置

湘西土家族苗族自治州地处湖南省西北部、云贵高原以东的武陵山区，位于东经109°11′—110°55′，北纬27°44′—29°47′。东西宽约170公里，南北长约240公里。与鄂、渝、黔交界，西南毗邻贵州省铜仁地区，西北部临近湖北省恩施州，西与重庆市秀山县、酉阳县接壤，东北毗邻张家界市，东南连接怀化市，是湖南省进入祖国西北腹地的重要"咽喉"。

第一章 湘西的自然与人文景观

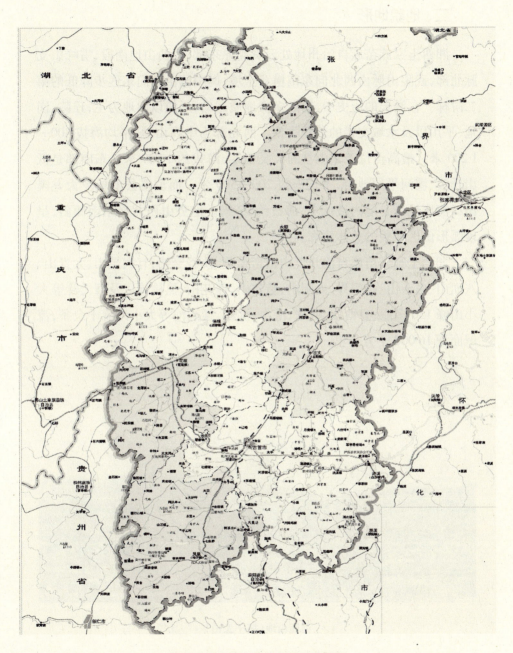

湘西土家族苗族自治州地理位置图

二、地貌地形

湘西土家族苗族自治州地处云贵高原东部、鄂西山地南段、雪峰山支脉北部,武陵山脉由西北向东南横穿全境,属中国由西向东逐步降低的第二阶梯。在漫长的历史中,历经多次地质运动,形成以山地为主,丘陵、岗地、平川以及水域交错的地貌类型。西北部为中高山地,平均海拔800—1 200米。最高点位于龙山县的大灵山端,海拔约1 737米。东南部是低山丘陵、溪河平原地带,平均海拔200—500米。而泸溪县上堡乡大龙溪出口河床地带是境内最低点,海拔约97米。地势由西北向东南倾斜,呈现弧形山区地貌的总体轮廓。

湘西土家族苗族自治州境内山峦重叠、溪谷交错,有大灵山、大青山、八面山、白云山、高望界、太阳山、腊尔山、莲花山、黑桃界以及摩天岭等大小山峰130多座;有酉水、武水、澧水、沅江、猛洞河等大小河流千余条,流域面积16 000平方公里。

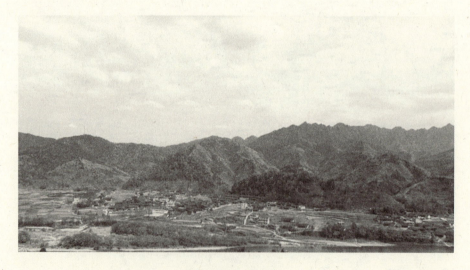

湘西山地(摄于龙山)

三、气候条件

湘西土家族苗族自治州地处亚热带向暖温带气候过渡区域,属典型

的亚热带季风性气候类型。总体而论,境内全年四季分明,气候温和,雨季明显。但春夏长、秋冬短。春季从3月中下旬持续到5月中旬;夏季从5月中下旬持续到8月下旬;秋季从9月中下旬到11月下旬;冬季从11月延续到次年3月中旬。夏季受夏季风控制,降水充沛,气候温暖湿润;冬季受冬季风控制,降水较少,气候干燥寒冷。由于境内复杂的地貌地形所致,形成了山地垂直变化明显的立体化特征,气温随海拔的上升而下降;气候水平方向有鲜明的地域性差异,因地形、坡向、光照等的不同,气温也存在较大差异。

酉水风光

湘西土家族苗族自治州是全国降水较多的地区之一,雨季集中在4—6月,降水量是全年的45%左右。一般从4月上旬开始,副热带高压来袭,境内各地(由南向北)气温逐渐上升,日照逐渐增强,降水逐渐增多。7月,各地雨季基本结束,进入温和而后干冷的秋冬季节。境内年平均气温约为16℃。气温高于35℃的日数年均10—17天,最高值一般出现在6月;严寒期15—25天,气温几乎都在0℃以上,极低气温很少出现。境内年均降水量2 350—2 400毫米,年均日照约1 270小时,无霜期约

288天。

此外,复杂的地形,也带来了不利的气候,威胁着正常的农业生产。如夏秋季节的干旱,冬春季的冰雹、山洪等,冰冻、大风的危害也不浅。但类似的现象较少发生。

四、自然资源

湘西土家族苗族自治州境内降水丰沛,气候温暖湿润,地上山清水秀,地下宝藏丰富。

湘西土家族苗族自治州良好的自然条件,为各类农作物的生长和人类的生活提供了得天独厚的环境基础。主要粮食作物有稻米、大豆、玉米、小麦、油菜籽等;工业生产以卷烟、煤、水泥、木材等为主,其中卷烟业是州内工业生产的王牌产品。此外,这里的桐油、茶油、茶叶、生漆、柑橘、板栗、蜂蜜、药材等土特产也名声显赫。全国桐油的重点产区,龙山是全国知名的"生漆之乡",泸溪柑橘畅销各大市场,古丈的"毛尖茶"和"七叶参"都是驰名品牌。

金黄的稻田(陈玲玉供稿)

湘西土家族苗族自治州历来是湖南省重要的林区,森林覆盖率占全州土地面积的35%以上,甚至有些地方高达百分之五六十,不愧为"天然氧吧"。这里是野生动植物资源的天然宝库,保存有世界闻名的孑遗植物水杉、红豆杉、银杏、珙桐、香果树、伯乐树、鹅掌楸等,生长有杜仲、樟脑、黄姜、天麻等国家级名贵中药材,是研究温带、亚热带森林资源及其生长规律的天然基地,也为野生动物的繁衍生息提供了良好的生存环境。

境内的野生动物种类繁多,属国家和政府保护的就有 200 余种,有金钱豹、云豹、白颈长尾雉、白鹤等一级保护珍稀动物,有金丝猴、猕猴、水獭、大鲵等二级保护动物,还有华南兔、红嘴相思鸟等三级保护动物。

湘西猕猴(陈玲玉供稿)

湘西土家族苗族自治州不仅有着丰富的动植物资源,而且矿产资源也十分丰富。据有关部分统计,境内已勘查发现 63 个矿种 485 处矿产地。已探明的主要矿产有汞、锰、铅、锌、铁、磷、铝、煤、朱砂、紫砂陶土、石英、含钾页岩等,其中锰工业产量位居全国第二,汞矿、石英、朱砂储量居于全国第四。

湘西土家族苗族自治州境内降水丰沛、河流纵横,水能资源也较为丰富。境内有大小河流,如酉水、武水、猛洞河等共千余条,流域面积多达 16 000 平方公里,平均年径流量约 132 亿立方米,形成了丰富的水资源和水能蕴藏量。据相关部门的统计,境内水能资源蕴藏量为 168 万千瓦,可开发的有 108 万千瓦,如今仅开发 18 万千瓦。

第二节　人文背景

一、历史区划

湘西土家族苗族自治州不仅风景秀丽、资源丰富,而且历史悠久、人文荟萃。考古发掘证明,今湘西州域的历史最早可上溯到旧石器时代,那时已有先民在此活动、繁衍生息。

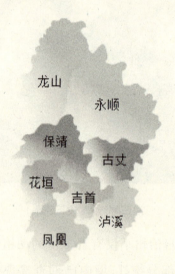

今湘西土家族苗族自治州行政区划图

湘西州域在尧舜时期属"三苗"范围,有"古西南蛮地"之称。夏代为"荆州之域",商时属楚"鬼方"辖地。西周至战国时期属楚"黔中郡"地域。西汉时设有"武陵郡"。三国初年为蜀国辖境,后归吴国管辖。两晋时期,划归荆州"武陵郡"。隋唐五代时期划归"黔中道"管辖。宋代分划为荆湖北路的辰州和澧州。元代设有湖广行省恩州军民安抚司、新添葛蛮安抚司以及四川行省永顺司。明代设有保靖州宣慰司和永顺宣慰司,其余为岳、辰两州地。清代设置永顺府和凤凰、乾州(今吉首)、永绥(今

花垣)直隶厅,东北部为澧州地。中华民国时期先置辰沅道,后设第八、第九行政督察区。新中国建立初期,凤凰、乾州、永绥、泸溪等地属沅陵专区,而永顺、保靖、龙山、古丈等地则属永顺专区。1952年8月,湘西苗族自治区成立,辖古丈、保靖、吉首、花垣、凤凰、泸溪六县,并代管永顺、龙山、桑植、大庸(今张家界)四县。同年岁末,代管四县并入湘西苗族自治区。1955年4月,改为湘西苗族自治州。1957年9月,湘西土家族苗族自治州正式成立。州府设在吉首,辖龙山、保靖、永顺、古丈、吉首、花垣、凤凰、桑植、泸溪、大庸10县。1982年吉首撤县建市,1985年大庸撤县建市。1988年,大庸市升为地级市,同年12月31日,大庸市及桑植县正式划出湘西州,归张家界辖境。1989年始,湘西土家族苗族自治州辖龙山县、永顺县、保靖县、古丈县、花垣县、凤凰县、泸溪县以及吉首市,州府设在吉首市。截至2010年,全州辖7县1市,152乡、66镇、4个街道办事处,有2654个村民委员会,177个居民委员会。

土家村寨

二、民族风情

湘西土家族苗族自治州境内居住着土家族、苗族、瑶族、侗族、回族等多个少数民族。其中,土家族人口最多,占全州人口总数约42%,苗族人口次之,占全州人口总数约34%。长期以来,州内民族处于大杂居、小聚居的状态,在民居、服饰、饮食、节日、婚俗、丧葬、信仰等方面形成了独特的民俗风情。

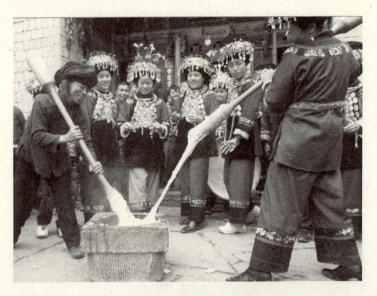

湘西苗族"打糍粑"(武吉海摄)

境内土家族一般聚族而居,民居自成村落。传统民居以茅草屋、吊脚楼、木架板壁屋、土砖瓦屋、石板屋以及岩洞最为常见;清雍正年间的《永顺县志》载:"土司时,男女服饰不分,皆为一式,头裹刺花布头巾,衣裙尽绣花边。"直到清代的土改归流,服饰才有男装、女装和童装的区分。境内人口以大米为主食,兼有玉米、高粱、红薯等杂粮。土家人平日喜好酸、辣、香的菜肴,逢年过节打糍粑、炒炒米等,把日子过得有滋有味。团年、四月八、六月六、七月半是土家人传统的大节日。团年即过年,是土家人最大、最隆重的节日。四月八是土家人祭祀牛王的节日。六月六是土家人欢庆的盛大节日。七月半是土家人迎接先祖回家的日子。土家族与汉

人长期往来，也与汉族人一道过端午节、清明节、中秋节等，新中国成立以后，又兴起过元旦节、国庆节、劳动节等。土家婚俗在古代是自由的，青年男女常以木叶、山歌为媒介。土司时代，受中原封建婚姻制度的影响，有"坐床"、"接骨种"的恶习。清代以来，土家族婚姻以"父母包办"、"媒妁之言"为制度，由求婚、认亲、拜年、娶亲、回门的程序构成。土家丧葬严格遵从入殓、丧礼、送葬、安葬的步骤。土家人信奉先祖，家家户户都有敬神的神龛，用于崇敬自己的祖先以及三王爷、灶神、土地神、梅山神、四官神、茶婆婆等神灵。

三、民间艺术

湘西土家族苗族自治州民间文化艺术多姿多彩，有充满原始野味的傩戏、佛戏、花灯戏、毛古斯等戏剧，有极具地域色彩的摆手舞、仗鼓舞、猴儿鼓舞、八宝铜铃舞、霸王鞭舞等舞蹈，有主题鲜明的摆手歌、梯玛神歌等古歌，有流传不绝的打溜子、咚咚喹等音乐曲艺，有西兰卜普、雕刻、绣花、纺织等手工技艺。调查显示，湘西土家族苗族境内已有24项民间文化艺术入选国家级非物质文化遗产名录。

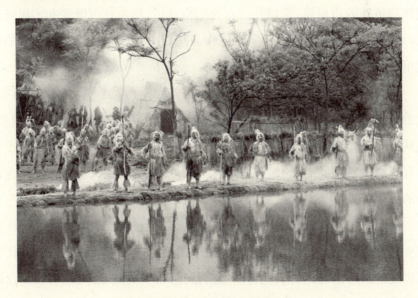

洛塔远古人毛古斯表演（全明阳摄）

西兰卡普(又称"土家织锦",陈玲玉供稿)

四、文史景观

湘西土家族苗族自治州自然风光秀丽,文化底蕴深厚,集自然景观和人文景观之大成。可以说,湘西土家族苗族自治州的文史景观凝聚在土家族和苗族的历史里,掌握在吴八月的枪杆里,蕴含在何继光和宋祖英的歌声里,呈现在沈从文和彭学明的作品里,刻画在黄永玉和黄永厚的画卷里。

从自然景观的角度看,湘西土家族苗族自治州风景绮丽,汇集了许多旅游名胜,如凤凰县的凤凰古城、中国南方长城、明代古建筑黄丝桥城堡、沈从文故居,吉首德夯的苗族风情,永顺县的王村(芙蓉镇)、土家族千年古都老司城、塔卧湘鄂川黔革命根据地旧址、猛洞河漂流、溪州铜柱,龙山县的里耶古城、火岩溶洞、里耶秦简,古丈县的栖凤湖等。

从人文景观的视角看,湘西土家族苗族自治州人文荟萃,走出了许多历史名人。如远古时期的土家族祖先八部大王和苗族祖先蚩尤,近代有抗倭英雄彭荩臣、彭翼南,抗击沙俄的蔡光武,抗英英雄郑国鸿,收复台湾的杨岳斌,抗击八国联军的英雄罗荣光,乾嘉湘黔川苗民反清起义的杰出

首领吴八月,民国第一任总理熊希龄,两袖清风的袁吉六,"湖南教育界四老前辈"之彭施涤,现当代文学家沈从文、彭学明,我国著名的实业家、民族化学工业的开拓者李烛尘,书画家黄永玉、黄永厚,美术家张一尊,歌唱家何继光、宋祖英,优秀民族干部、"模范公务员"龙清秀,"扶贫司令"彭楚政,奥运健儿杨霞等。

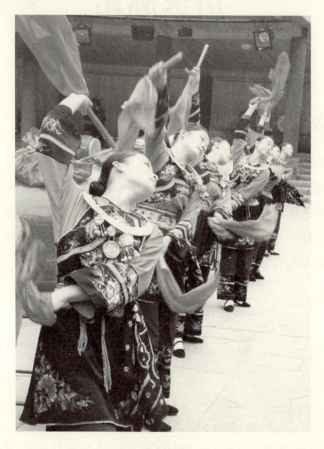

吉首德夯苗族鼓舞①

① 湘西土家族苗族自治州人民政府网 http://www.xxz.gov.cn.

第二章 打溜子研究叙事与历史脉络

打溜子是广泛流传于湖南省湘西土家族苗族自治州龙山县、保靖县、永顺县以及古丈县等地土家族聚居区的一种古老的民间器乐合奏形式。她有着悠久的历史、独特的组合、精湛的技艺、丰富的曲目,深受群众喜爱。20世纪80年代以来,打溜子的社会影响力与日俱增,于2006年被国务院批准列入国家级首批非物质文化遗产名录,也迎来了众多专家学者的目光。本章在众多专家学者研究成果的基础上,从历时态的视角梳理打溜子的渊源与发展。

第一节 研究叙事

一、研究著作

李开沛、张淑萍主编的《土家族打溜子传统曲牌精选》[①]选录土家族打溜子传统曲牌75首,其中包括《大梅条》《小梅条》《大梅花》《小梅花》《一落梅》《二落梅》《三落梅》《小落梅》《八哥洗澡》《画眉跳杆》《野鸡拍翅》以及《锦鸡拖尾》等。

① 李开沛,张淑萍. 土家族打溜子传统曲牌精选[M]. 长沙:湖南文艺出版社,2011.

孟凡玉、朱洁琼的《中国歌乐》①描述了土家族"打溜子",包括打溜子的乐队构成、曲牌内容、曲牌结构等。打溜子和民间风俗密不可分,是土家族民俗的有机组成部分。每当土家人举行婚嫁、节日庆典、房屋落成、祝寿等重要仪式活动时,都少不了打溜子的热闹声响。打溜子在土家山寨世代相传,是风格独具的民间音乐艺术瑰宝。

张中笑主编的《贵州少数民族音乐文化集粹·土家族篇·武陵土风》②描述了土家族"打溜子",土家

《土家族打溜子传统曲牌精选》封面

"打溜子"(亦叫"手丁围鼓"、"打响器"、"打行李")是一种独立的打击乐演奏形式,演奏时场面非常热烈、欢快。乐器由鼓(有单面鼓和双面鼓两种,多为土家匠人自制,表面粗糙,但音乐浑厚)、锣、钹、马锣(亦叫镲子、马锣子)四件组成。仅这四件打击乐器就能够演奏出丰富多彩、动听如歌的曲牌,表现自然环境、人们的喜怒哀乐以及禽兽的动态等,没有一身过硬的演奏功夫是难以做到的,没有深入的观察是难以表现的。土家民间艺人发挥他们的聪明才智,将一首首曲牌栩栩如生地展现在人们面前。

龙迎春的《民间湘西》③对土家器乐"打溜子"包括其艺术特征做了详细概述,并详细介绍了土家"溜子王"田隆信。"看着田老师的笑我也跟着释然,这一路上耳闻目见了太多关于逝去文明的沉重叹息,唯有这位健康爽朗的土家老人,以一种平常的心态对待着事物的更替。"

① 孟凡玉,朱洁琼.中国歌乐[M].苏州:古吴轩出版社,2010.
② 张中笑.贵州少数民族音乐文化集粹·土家族篇·武陵土风[M].贵阳:贵州人民出版社,2010.
③ 龙迎春.民间湘西[M].广州:广东旅游出版社,2007.

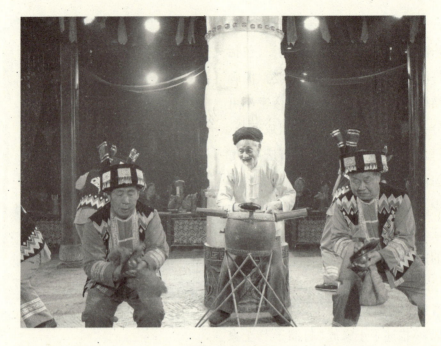

打溜子表演场景

　　袁静芳的《民族器乐欣赏手册·乐种、乐器、人物、乐谱》①一书在第26页提到了土家族"打溜子",包括打溜子乐队编制、打溜子曲牌反映的生活面、常见打溜子曲牌结构类型以及演出场合等。

　　傅利民的《中国民族器乐配器教程》②第七章第五节介绍了土家族打溜子。认为传统打溜子曲牌有200多首,目前流传的有100多首。这些曲牌的结构形式可归纳为以下四种:一个曲牌的独立演奏;一个曲牌的反复变奏;多个曲牌的联缀及其自由变奏;在简短的引子和头子后,接一个充分发展变化的曲牌(民间把这部分叫作"溜子")等类型。

　　程天健编著的《中国民族音乐概论》③对土家族"打溜子"的概况做了详细描述,包括打溜子乐曲的结构分为"一段式、二段式、三段式以及多段式"四种,其中以二段式最为常见,乐曲由"头子"和"溜子"两部分组

① 袁静芳.民族器乐欣赏手册·乐种、乐器、人物、乐谱[M].北京:中国文联出版社,1986.
② 傅利民.中国民族器乐配器教程[M].上海:上海教育出版社,2005.
③ 程天健.中国民族音乐概论[M].上海:上海音乐学院出版社,2004.

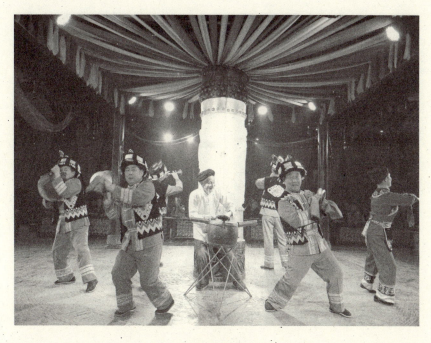

打溜子表演场景

成。"头子"是曲牌的主题部分,溜子为各曲通用。通常先演奏头子两遍,然后接溜子,后者比前者速度稍快。演奏特点主要体现在两副钹的多种打击技巧上,有闷、亮、侧、跳等不同打法,速度很快,二拍子和三拍子结合紧密,节奏典型。

袁静芳编著的《传统器乐与乐种论著综录》[①]介绍了保靖县县志办编著的《土家族打溜子》,全书分评介、基本训练曲、演奏曲三部分。

人民音乐出版社与北京教育科学研究所合编的《音乐鉴赏》[②]提到土家族"打溜子"是流行于湖南土家族的一种民间器乐合奏,通常以马锣、大锣、头钹、二钹四件乐器演奏。乐曲内容多描绘动物形象及劳动生活情景。乐曲结构有一段式、二段式、三段式及多段式四种,其中以二段式最为多见,由"头子"和"溜子"两部分组成。

① 袁静芳. 传统器乐与乐种论著综录[M]. 北京:人民音乐出版社,2006.
② 人民音乐出版社,北京教育科学研究所. 音乐鉴赏[M]. 北京:人民音乐出版社,2010.

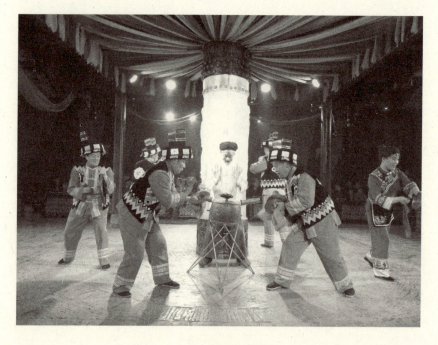

打溜子表演场景

《国家及非物质文化遗产大观》编写组编著的《国家级非物质文化遗产大观》①是根据2006年5月份国家公布的"第一批国家级非物质文化遗产名录",对进入名录的共十大类518项国家级非物质文化遗产项目逐一进行了简单的介绍与讲解,意在普及有关非物质文化遗产的知识,提高广大读者关注、关心非物质文化遗产传承和保护工作的意识。该书第70页对土家族打溜子的演奏场合、乐队建制、曲牌内容等方面做了一定的阐释。

俞人豪等著的《音乐学基础知识问答(修订版)》②的第80个问题是"土家族的'打溜子'有哪些艺术特色?""打溜子"是流行于湘西土家族各县的一种清锣鼓形式,俗称"打路牌子"、"打家伙",多用于民间的节庆喜事,并常在村户之间举行竞赛活动。打溜子的乐队由马锣、大锣、头钹、

① 国家级非物质文化遗产大观编写组.国家级非物质文化遗产大观[M].北京:北京工业大学出版社,2006.
② 俞人豪,等.音乐学基础知识问答(修订版)[M].北京:中央音乐学院出版社,2006.

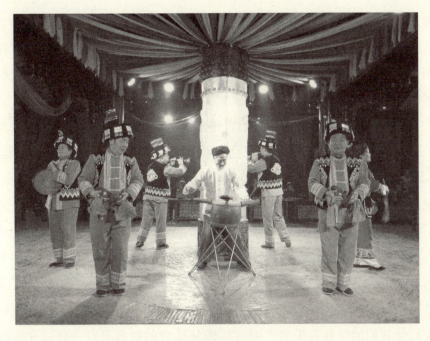

打溜子表演场景

二钹4件乐器组成,偶尔也加入唢呐。目前流传的曲牌有百余个,内容多表现动植物的形象、人们劳动生活的情景,具有浓厚的生活气息,如《八哥洗澡》《锦鸡拍翅》《牛擦痒》《鸡婆生蛋》《鸭子扑水》《风吹牡丹》《古树盘根》《铁匠打铁》《大纺车》等。乐曲风格朴实而风趣。演奏的特点主要体现在两副钹的敲击技巧上,有闷、亮、侧、跳等不同打法,加上强弱拍的分奏、多变的切分节奏和密集的加花打法,乐曲复杂而富于变化。

冯伯阳主编的《袖珍音乐辞典》[①]写到打溜子是中国民间器乐演奏形式,由溜子锣、头钹、二钹、马锣4件乐器演奏,流行于湖南和湖北部分地区。

彭秀岁搜集整理的《土家族挤钹牌子》[②]一书中挤钹牌子繁多,变幻莫测,内容丰富,风格独特,民族色彩和乡土气息浓郁。它既有婚嫁专用

① 冯伯阳.袖珍音乐词典[Z].长春:吉林大学出版社,1991.
② 彭秀岁.土家族挤钹牌子[M].成都:四川民族出版社,1987.

牌子,也有适合年节等多种场合的通用牌子。乐曲表现力强,描写现实生活惟妙惟肖,刻画大自然的风光入木三分,模拟各种兽禽的声响,情态栩栩如生。这种独特的艺术形式,是勤劳智慧的土家族人民奉献给伟大祖国的一份珍贵艺术遗产,也是土家族文化艺术的瑰宝。

湘西土家族苗族自治州党委宣传部编的《湘西土家族苗族民间歌曲乐曲选》[①]收录有土家族打溜子曲谱《八哥洗澡》《安庆调》《锦鸡拖尾》《龙摆尾》《一字清》《鸡婆叫崽》《喜鹊闹梅》《金鹿衔花》《鲤鱼标滩》。龙山县委员会文史资料研究委员会编的《龙山文史资料·第2辑》[②]介绍了土家族"打溜子"概况。

吕骥著《中国传统音乐研究》[③]介绍了通过吴荣发和几位青年近些年的辛勤工作,从湘西土家族苗族自治州几个县的民间音乐家中搜集了大量"打家伙"即"打溜子"音乐,并且编写了内容极其丰富的《打家伙研究》,使我们的民族音乐遗产中一些极其珍贵的财富又有一种以完美的形式记录出现在大家面前。他们经过深入的研究,进行了多方面分析,使我们对"打溜子"音乐有了较全面的了解;同时对今后音乐创作如何运用"打溜子"的特殊效果,扩大戏曲音乐与管弦乐队音乐的表现力,增强其民族特色提出了一些设想,供大家参考。

杨铭华、向东著《当代湘西民族文化探微》[④]对"打溜子"的标题、音乐形象、乐器使用及其配合特点三个方面做了详细阐释,认为"打溜子"从音乐上高度概括了土家人民乐观健朗的精神气质,表达对生活的热爱、向往,反映出朴实憨厚的艺术特征,具有高度的现实主义创作精神。

湖南省旅游局编的《湖南旅游指南》[⑤]中首先介绍了打溜子乐队编制由溜子锣、头钹、二钹、马锣4件打击乐器组成,对每种乐器做了详细描

① 湘西土家族苗族自治州党委宣传部.湘西土家族苗族民间歌曲乐曲选[M].上海:上海文艺出版社,1983.
② 龙山县委员会文史资料研究会.龙山文史资料第2辑[M].(内部资料)1986.
③ 吕骥.中国传统音乐研究[M].北京:中央音乐学院出版社,2004.
④ 杨铭华,向东.当代湘西民族文化探微[M].长沙:民族论坛杂志社出版,1998.
⑤ 湖南省旅游局.湖南旅游指南[M].长沙:湖南出版社,1995.

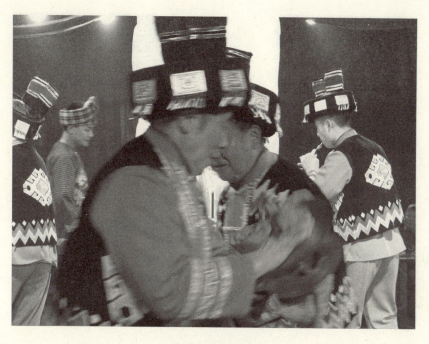

打溜子表演场景

述;其次对打溜子的曲牌内容与曲式结构进行了简单说明;最后概括了打溜子的演奏形式。打溜子是土家族民俗活动中不可缺少的构成部分,每当迎亲、进新居、庆丰收以及三月三等喜庆节日,各村户之间常常举行竞赛,平时亦常用于自娱。

何金声编著的《中国少数民族音乐趣闻录》[1]介绍了打溜子的起源,认为它是一种独特的节奏音乐。传说土家人的祖先曾深居崇山峻岭之中,在同奇虫猛兽做斗争的闹山围猎活动中,经常用竹筒、木块或石片敲打助威。高兴时,也敲打着这些东西唱歌跳舞。随着时代的发展,响亮的铜器代替了竹、木、石器,出现了以锣、鼓为主的打击乐器。鉴于小锣的声音尖脆明亮,敲打时发出"溜溜"的响声,于是,人们就把这种敲打称为打溜子。

[1] 何金声.中国少数民族音乐趣闻录[M].北京:人民音乐出版社,1993.

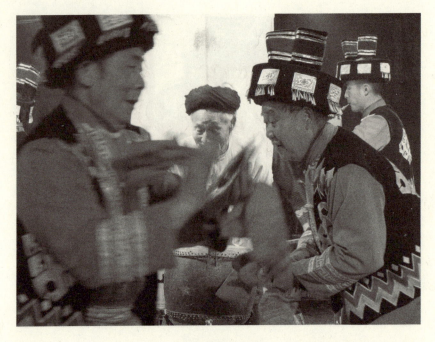

打溜子表演场景

陈景娥编著的《大学音乐鉴赏》[①]介绍了土家族"打溜子"、"咚咚喹"。"打溜子"是土家族打击乐合奏形式,演奏乐器为溜子锣、大锣、头钹、二钹4件,音色、节奏丰富多彩。曲牌有单段体、二段体、三段体等几种类型,二段体由"头子"与"溜子"组成,三段体由"头子"、"溜子"、"尾子"组成。"溜子"富有变化,是乐曲的展开段落。共有150多个曲牌,每个曲牌都有标题,如《八哥洗澡》《雁拍翅》《双龙出洞》《古树盘根》等。

顾明杰、何定高的《乌江山峡旅游》[②]认为打溜子是沿河土家族群众喜闻乐见的一种民间吹打艺术,介绍了常见的四人溜子(也有五人溜子)和六人吹打两种形式,以及20多个曲牌。

余远国主编的《三峡民俗文化》[③]对土家族"打溜子"的各个方面做

[①] 陈景娥.大学音乐鉴赏[M].上海:上海音乐学院出版社,2011.
[②] 顾明杰,何定高.乌江山峡旅游[M].北京:中国旅游出版社,2005.
[③] 余远国.三峡民俗文化[M].武汉:中国地质大学出版社,2010.

了详细描述。《土家族简史》①记载,打溜子艺人们多为非职业乐手,平时分散在各村庄亦农亦艺,随时由班主召集去参加丰收喜庆、节日活动及民间婚丧等仪式的演奏活动。在历史发展过程中,打溜子形成了自己鲜明的特色。作者在文中总结了其音乐及演奏特征。

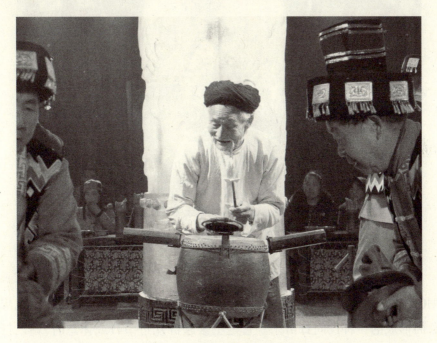

打溜子表演场景

湘西土家族苗族自治州文化局、湘西土家族苗族自治州文联、湘西土家族苗族自治州新华书店编的《湘西土家族苗族自治州志丛书·文化志》②中载:土家族叫"家伙哈",汉译"打家伙",又叫"打溜子"、"打挤钹",曾有"土家三大乐,摆手、哭嫁、打挤钹"之说。现根据已形成的称呼习惯及影响定为今名。此乐种可分"四人溜子"、"三人溜子"和"五子家伙"三种。作者对这三种形式的溜子分别做了介绍。

① 土家族简史编写组.土家族简史[M].北京:民族出版社,2009.
② 湘西土家族苗族自治州文化局、文联、新华书店.湘西土家族苗族自治州志丛书·文化志[M].长沙:湖南出版社,1996.

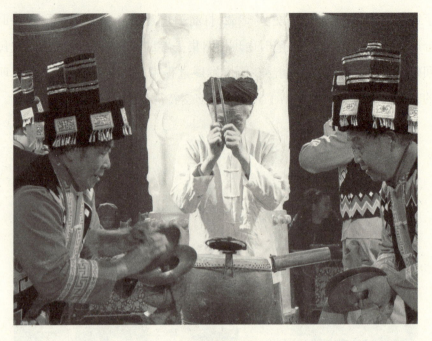

打溜子表演场景

　　田俐编著的《三湘风物逸闻录》①认为土家打溜子是土家族人民在长期的生产实践和社会生活中，运用钹、锣，或加唢呐，或加板鼓，靠模拟想象而形成的一种民间打击乐。它是土家族群众过节日或休息时，赖以抒发心中愉悦情绪与自我陶冶的生活习俗。打溜子一般是四人为伍，分别操用头钹、二钹、马锣、大锣四件青铜乐器，也有五人结伴的，另加进一管唢呐形成土家吹打乐，俗称"五家子伙"。土家溜子曲牌繁多，大体由头子、溜子两大部分组成。头子部分千变万化，是其主要描写部分，也是曲牌的主体所在。溜子部分由绞子、牌子、溜子三部分组成，但各地也有差异。现流传在湘西龙山县坡脚、靛房、他砂、农车一带的曲牌就有120多套，按其所表现的题材内容来看，大致可分为象声、拟神、写意三大类。

　　贵州非物质文化遗产问题研究课题组编的《贵州非物质文化遗产问

① 田俐.三湘风物逸闻录[M].长沙:湖南师范大学出版社,2009.

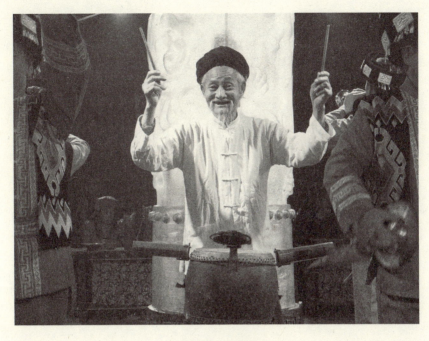

打溜子表演场景

题研究》①第四章第五节主要讲述了土家族打溜子的起源问题。

刘柯的《贵州少数民族风情》②说到打溜子是湘鄂川黔四省边境地区土家族的一种打击乐演奏形式。它由小锣、大锣、头钹、二钹和鼓5种民间乐器组成（有时伴以唢呐），土家族人称之为"五子家伙"。土家族打溜子，曲牌丰富多彩，据说有150多套。每套曲牌都富于多变，而且有很强的旋律和浓郁的生活气息。土家族的打溜子，曾多次参加县、州、省和在北京举行的音乐舞蹈文艺会演，每次都获得广大观众的高度赞誉。

吉尔印象编著的《璀璨中华：中国非物质文化遗产完全档案（上）》③阐述了打溜子的乐队编制、演奏形式、曲牌结构与内容。打溜子风格古朴，节奏鲜明，旋律优美，曲调多变，被称为"土家族的交响乐"。打溜子

① 贵州非物质文化遗产研究课题组.贵州非物质文化遗产研究[M].北京：知识产权出版社，2009.
② 刘柯.贵州少数民族风情[M].昆明：云南人民出版社，1989.
③ 吉尔印象.璀璨中华：中国非物质文化遗产完全档案（上）[M].北京：金城出版社，2009.

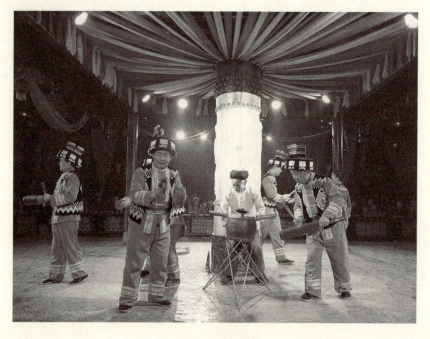

打溜子表演场景

是土家族民俗活动中不可缺少的演奏形式,每当迎亲、进新居、庆丰收以及三月三等喜庆节日,各村之间常常举行打溜子竞赛。

吴伟主编的《中国辞典》①对湖南省湘西土家族苗族自治州所申报的土家族打溜子做了详细介绍,介绍了打溜子乐队编制由溜子锣、头钹、二钹、马锣4件打击乐器组成,对每种乐器做了详细描述;其次对"打溜子"的曲牌内容与曲式结构进行了简单说明;最后概括了"打溜子"的演奏形式。

丁守和、冯涛主编的《中学生文化百科辞典》②对土家族打溜子做了简单的名词解释。袁炳昌、赵毅编的《中国少数民族音乐故事集》③将土家族"打溜子"的来历化作美丽的土家族故事来讲述。王耀华、刘富琳、

① 吴伟.中国词典[Z].北京:五洲传播出版社,2008.
② 丁守和,冯涛.中学生文化百科辞典[Z].北京:北京燕山出版社,1992.
③ 袁炳昌,赵毅.中国少数民族音乐故事集[M].上海:上海音乐出版社,1989.

王州编著的《中国传统音乐长编》①对土家族打溜子以及经典曲目《画眉跳竿》做了介绍。类似的著作还有熊晓辉著的《湘西土著音乐丛话》②、顾永高主编的《青少年百科·音乐 de 故事》③、龚德俊主编的《民间吹打乐》④、湖南省文化厅编的《湖南省非物质文化遗产名录1》⑤、申茂平编著的《贵州非物质文化遗产研究》⑥、丘富科编著的《中国文化遗产词典》⑦以及全华山编的《人杰地灵醉湘西》⑧等。

二、专题论文

李静在《浅析土家族打溜子曲体结构手法》⑨中认为打溜子的结构手法（句式的连接）包括重复与变化重复以及对比与对答，通过分析部分曲例得出以下结论：土家族打溜子曲体结构手法是构成曲体（曲式）整体效果的基础，也反映了"曲调结构"的组织特点。实际运用时，多是自由联系，综合表现，不拘一格。

肖笛在《湘西土家族打溜子的音乐艺术特征探究》⑩中讲述了"打溜子"是土家族流传最广、土家人民非常喜爱的民族传统打击乐，并以其精湛的演奏技艺和默契的配合受到广大音乐学者的关注。作者从乐队组合、演奏曲目以及演奏形态等方面入手，归纳出了打溜子的音乐特征，使更多的人认识和了解这门艺术，并更好地传承它。

李卓干在《土家族"打溜子"》⑪一文中从乐队构成、曲牌内容描述、

① 王耀华,刘富琳,王州.中国传统音乐长编[M].北京:高等教育出版社,2009.
② 熊晓辉.湘西土著音乐话丛[M].北京:中国文史出版社,2004.
③ 顾永高.青少年百科·音乐 de 故事[M].新疆:喀什维吾尔文出版社、新疆青少年出版社,2004.
④ 龚德俊.民间吹打乐[M].武汉:湖北人民出版社,2004.
⑤ 湖南省文化厅.湖南省非物质文化遗产名录1[M].长沙:湖南人民出版社,2009.
⑥ 申茂平,等.贵州非物质文化遗产研究[M].北京:知识产权出版社,2009.
⑦ 丘富科.中国文化遗产词典[Z].北京:文物出版社,2009.
⑧ 全华山.人杰地灵醉湘西[M].北京:中国文联出版社,2004.
⑨ 李静.浅析土家族打溜子曲体结构手法[J].湖南人文科技学院学报,2006(04).
⑩ 肖笛.湘西土家族打溜子的音乐艺术特征探究[J].华章,2010(31).
⑪ 李卓干.土家族"打溜子"[J].人民音乐,1984(08).

曲牌结构分析、演出班底年龄以及演出场合等方面做了简述,在文章的最后介绍了现如今在继承和发展"打溜子"艺术上,多年来广大专业和业余音乐工作者做了大量工作,进行了各种尝试。

刘昌儒、刘能朴在《土家族的交响乐——打溜子》①中认为溜子是曲牌名,每首曲牌都有固定的名称,属于"标题音乐",对"打溜子"的基本乐器构成、演奏方法以及部分著名的传统曲牌做了详细阐述。

李真贵、黄传舜的《论土家族"打溜子"的艺术特点》②一文从土家族"打溜子"的源流、组合形式、演奏及乐器的表现特性、艺术表现、节奏与节拍、曲牌结构与曲式六个方面论述了溜子乐的特点。

张淑萍在《大山里的交响——土家族传统器乐打溜子》③中首先介绍了溜子乐器性能和组合方式,包括三人溜子(用头钹、二钹及锣)、四人溜子(用头钹、二钹、马锣和大锣),在四人溜子中再加一唢呐,就称五人溜子。在演奏中,因敲击各种乐器的力度不同、位置不同,所发出的音响自然有异,从而体现了乐器的多种性能。其次对溜子曲牌做了详细分类,根据内容形式归结起来大致可分为绘声、绘神、绘意三大类。第一类是反映现实生活;第二类是模仿禽兽的鸣叫、动作及形象;第三类是对传说中神话形象的描写。

楚毅的《论土家族"打溜子"的艺术形态》④一文描述了"打溜子"作为土家族独特文化的一种外化形态,承载着土家文明千年的脉动,联系着土家人生活、生产和社会活动的方方面面。在乐器的形态、组合形式、演奏技艺,以及曲牌结构、节奏与句法乃至音响效果等方面,都不同于一般民间吹打乐而自成一格,蜚声中外。

潘存奎的《湘西土家族打溜子考析》⑤一文从"打溜子"的渊源、乐队建制与演奏形式以及句法、结构三个方面做了详细介绍,笔者认为土家族

① 刘昌儒、刘能朴.土家族的交响乐——打溜子[J].中国民族,1987(01).
② 李真贵、黄传舜.论土家族"打溜子"的艺术特点[J].中央音乐学院学报,1989(01).
③ 张淑萍.大山里的交响——土家族传统器乐打溜子[J].中国音乐教育,2002(04).
④ 赵毅.论土家族打溜子的艺术形态[J].星海音乐学院学报,2003(02).
⑤ 潘存奎.湘西土家族打溜子考析[J].华南师范大学学报(社会科学版),2004(03).

第二章 打溜子研究叙事与历史脉络

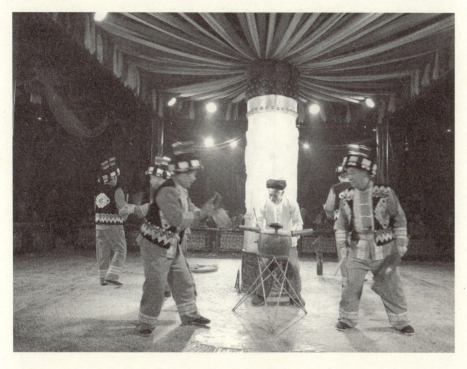

打溜子表演场景

的打溜子历史悠久，作为一种打击乐艺术，它不仅能抒情叙事，而且曲体完整、有序，充分展现了那里的人们对音乐特有的理解和创造天分。它无疑是历代土家族人民智慧的结晶，也是我国民族民间艺术中一颗璀璨的明珠。

李静在《谈土家族打溜子曲体结构的可塑性》[①]一文中介绍了"打溜子"丰富的内容与题材。从大自然的美景到劳动生产，从六畜兴旺到人神传说，等等，都能用特别娴熟的技法使之形象鲜明、寓意深刻地表现出来。演奏时的声似、形似、神似被表达得鲜明逼真、惟妙惟肖，给人以美的享受。这一古老而又精美的民族艺术的特征和奥秘，值得音乐工作者深入地探讨和研究。作者还从其曲体结构的可塑性方面进行了一些分析。

王敏在《浅析土家族打溜子的艺术风格》一文中对"打溜子"的流派

① 李静.谈土家族打溜子曲体结构的可塑性[J].艺术教育,2006(05).

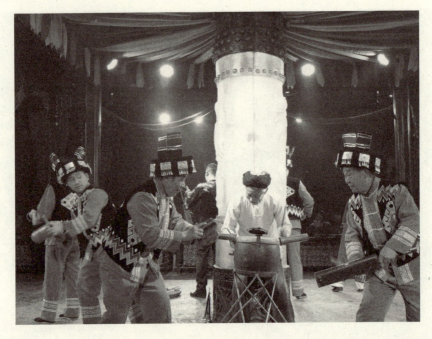

打溜子表演场景

分类("三人溜子"、"四人溜子"和"五人吹打")与演奏风格(打溜子乐器演奏的基本方法、打溜子的配合特点)做了较为详细的介绍。认为"土家族打溜子历史悠久,根深树大,它有自身的独特性,曲牌丰富,曲体结构完整,表演风格也多样化。它是土家人智慧的结晶,体现了土家人对生活的理解、对音乐的理解。作为纯打击乐,它能形象地表现各种动物的神态、动作、叫声等,还能叙事抒情,在中国乃至世界都是罕见的。它向我们展示了我国民间少数民族音乐的无穷魅力"①。

唐璟的《流动的景观:湘西龙山县土家族"打溜子"的文化特征》②一文认为土家族"打溜子"作为一种民间音乐文化,它的生存与传承基于土家族人的日常生活世界,它的变迁记录着"打溜子"的表象及内涵的变化,是土家族文化认同的一个重要标志。在实地调查的过程中了解到,土

① 王敏.浅析土家族打溜子的艺术风格[J].大众文艺(理论),2008(06).
② 唐璟.流动的景观:湘西龙山县土家族打溜子的文化特征[J].贵州大学学报(艺术版),2009(04).

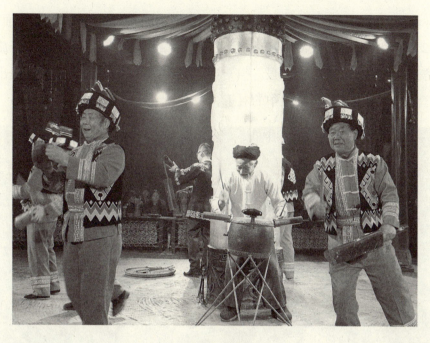

打溜子表演场景

家族"打溜子"蕴含着特定的"习惯法"、"集体记忆"等文化特征和特定的"口传"与"文本"的表演转换关系,同样存在着特定的演奏"角色"关系、"即兴"音乐行为和"生存价值"、"社会控制"、"文化认同"的社会功能。

李开沛的《土家族打溜子的传承与变迁研究》[1]一文在田野调查和艺术实践的基础上对土家族打溜子的演奏技法、表现题材、形式、曲牌结构等的传承与变迁进行研究,并运用文化人类学和艺术学的基本原理对其传承与变迁的主要动因进行了探究。

郑春霞在《论土家族民间音乐"打溜子"与地方旅游》[2]一文中首先阐述了打溜子的旅游开发价值(丰富旅游活动内容、满足旅游者求知需求),其次对打溜子在张家界旅游开发中存在的主要问题做了详细阐释。

[1] 李开沛.土家族打溜子的传承与变迁研究[J].中国音乐,2010(02).
[2] 郑春霞.论土家族民间音乐"打溜子"与地方旅游[J].旅游纵览(行业版),2011(01).

并认为存在的主要问题包括：（1）打溜子的旅游开发与利用不全面。（2）打溜子的旅游表演形式单一且表演人员缺少。（3）政府在打溜子旅游开发利用方面主导性不强。（4）对打溜子的旅游宣传过少。最后提出打溜子在张家界旅游开发中的对策。

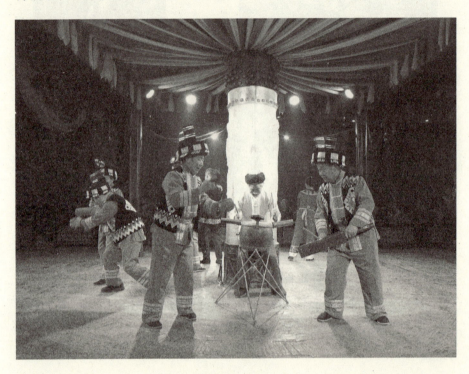

打溜子表演场景

张辉的《土家族打溜子视觉动态研究》①一文认为，随着文艺事业的蓬勃发展，更多学者与文艺工作者投身到打溜子的学习与研究之中，使打溜子的传承与创新得到了更广阔的空间，并使其作为我国非物质文化遗产在近年得到了很好的保护和传承。笔者以视觉艺术的视角对土家族打溜子加以解读，走进民族民间音乐，感受土家风情的独特魅力。在其《华丽的碰撞——解析土家族打溜子曲〈锦鸡出山〉》②一文中认为，打溜子作

① 张辉.土家族打溜子视觉动态研究[J].艺术教育,2012(11).
② 张辉.华丽的碰撞——解析土家族打溜子曲《锦鸡出山》[J].大舞台,2012(07).

为我国非物质文化遗产在近年来得到了极大的保护和传承,随着文艺事业的蓬勃发展,打溜子新创作的曲目层出不穷。作者通过对新创溜子曲《锦鸡出山》的演奏手法、表现情境以及曲式结构等进行分析,使人们能够更加全面、深刻地了解土家族打溜子的独特魅力,从多视角去发掘民族音乐所蕴含的特色,折射出浓郁的湘西人文情怀。

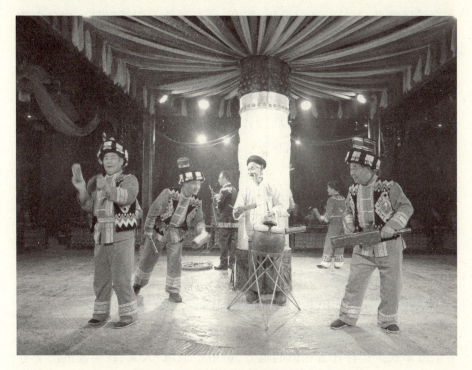

打溜子表演场景

《打溜子,土家族的交响乐》①一文根据《湖湘文库·湖南非物质文化遗产名录》、湘西土家族苗族自治州非遗中心、龙山县非遗中心、永顺县非遗中心提供的相关资料,从遗产发现地——湘西土家族苗族自治州,遗产身份——国家级非物质文化遗产,遗产看点——土家族的生活交响乐,遗产传承人——罗仕碧、田隆信四个方面对土家族"打溜子"做了详细介绍。

① 打溜子,土家族的交响乐[J].民族论坛,2012(09).

张琼在《"远缘"关系音乐素材在高师视唱练耳节奏教学中的运用——以土家族打溜子与黑非洲多声部节奏教学为例》①一文中认为,从20世纪80年代起,民族音乐文化在学校教育中的传承已逐渐成为音乐教育领域共同关注的问题。文中以土家族打溜子与黑非洲多声部节奏教学为例,在视唱练耳多声部节奏教学中,对2种"远缘"关系的多声部节奏音乐风格进行对比,通过聆听、视奏、合奏2种不同类型鼓乐中的多声部节奏,感受不同地域、不同民族各具魅力的鼓乐风格及特点。

吴文胜在《土家族的溜子乐》②一文中详细介绍了土家族溜子乐的特点。湖南省湘西土家族苗族自治州内的土家族同胞,在婚娶喜庆、祝诞拜寿、恭贺新年等日子里,都喜欢"打溜子",用其来烘托热闹气氛,给人们带来一种美好的祝愿和娱乐享受。对于"打溜子"所用乐器与曲牌内容和特点也进行了阐释。

李改芳的《湘西打溜子述略》③一文从湘西土家族"打溜子"的历史沿革、乐器组成、演奏形式、曲目与应用、演奏特色等几个方面,对湘西土家族"打溜子"进行了一定的分析和研究,以使大家对这一少数民族打击乐演奏形式有所了解。

粟茜在《湖南龙山县艺人田隆信手中的"打溜子"》④一文中认为,在全国各地的土家聚居区,都有这种艺术形式的存在,在艺术特征等方面,它们或多或少都存在着相似的地方,但由于地域、人文、社会发展历史等原因,各个地区的"打溜子"也有其独特的面貌。作者通过对湖南湘西龙山县土家族艺人代表田隆信传承的"打溜子"的个案研究,探讨这种艺术形式的一些有趣特征以及它是如何在田隆信这一代人身上传承发展的,从而使我们对龙山县"打溜子"有一个管窥式的了解。

① 张琼."远缘"关系音乐素材在高师视唱练耳节奏教学中的运用——以土家族打溜子与黑非洲多声部节奏教学为例[J].当代教育理论与实践,2012(03).
② 吴文胜.土家族的溜子乐[J].乐器,1988(Z1).
③ 李改芳.湘西打溜子述略[J].黄钟.1995(03).
④ 粟茜.湖南龙山县艺人田隆信手中的"打溜子"[J].民族音乐,2010(04).

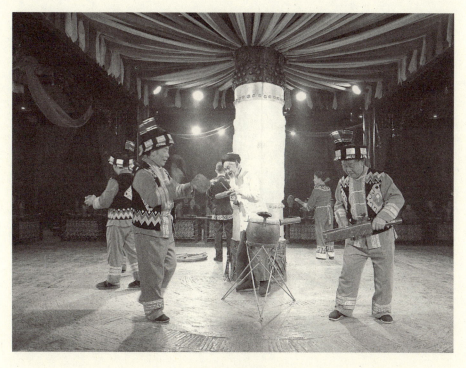

打溜子表演场景

花老虎在《湘西土家族"打家伙"音乐研究》①一文中从六个方面对"打家伙"做了详细阐释,包括"打家伙"的形成与发展;节拍、节奏特征;乐汇、乐句和乐段特征及功能;塑造音乐形象的形式及手法;曲牌结构类型及功能;"打家伙"音乐的国际影响。

黄传舜、李卓干的《打溜子》②一文对于"打溜子"的发展现状做了分析,指出土家族的专业文艺工作者在继承和发扬民族传统艺术的基础上,又创作了《喜迎火车穿山来》《打谷场上的喜悦》《高山流水》《贺将军打马进山来》等新曲目,受到人们的好评。但是,由于"打溜子"毕竟只有四件乐器,在表现力上还存在一定的局限性,这一点已成为土家音乐工作者进一步研究探索的新课题。

① 花老虎.湘西土家族"打家伙"音乐研究[J].中国音乐学,1993(03).
② 黄传舜,李卓干.打溜子[J].中国民族,1980(09).

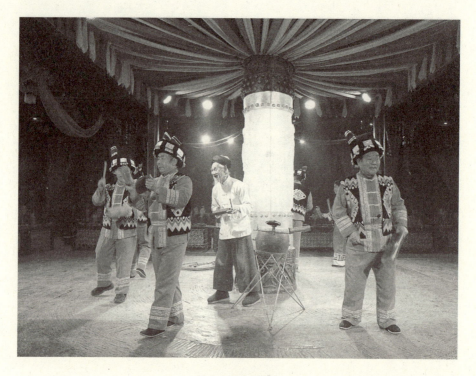

打溜子表演场景

张东升在《轻盈灵动的旋律,声染四座的声响》①一文中认为,土家族特有的打击乐演奏形式"打溜子"风格古朴、节奏鲜明、旋律优美、曲调多变,是中国民族打击乐中极具特色的演奏形式。打溜子独特的组合、精湛的演奏技艺自成系统,具有极大的代表性。它不仅能为民族学、社会学的研究提供不可忽略的重要材料,也是民族音乐学中音色旋律学研究的极其珍贵的原生性文化标本之一。老一辈民间溜子艺人已经为发展打溜子艺术做出了艰苦不懈的努力和辛勤的付出,到了今天我们更应该把它发扬光大,深入地去研究它、挖掘它、拓展表现它的艺术舞台,使打溜子这朵民间艺术奇葩绽放出更加绚烂的光彩。

彭秀槃在《挤钹源流考》②一文中介绍了挤钹是中国土家族特有的一

① 张东升.轻盈灵动的旋律,声染四座的声响[J].民族艺术研究,2008(03).
② 彭秀槃.挤钹源流考[J].黄钟,1993(21).

种民间打击乐合奏艺术,土家语称挤拔演奏为"家伙哈(音'he')",汉语的准确翻译应叫"打挤钹儿"。也有的习惯叫"打溜子"。它主要被用于娶嫁等喜庆场面渲染气氛。

第二节　历史脉络

一、历史渊源

打溜子是湘西土家族民间特有的器乐演奏形式。"溜子"是曲牌名,指在曲牌头子后面出现的固定形成的段落,在演奏中称为"上扭子"。"扭"是指两对"溜子铁"快速地前后拍交替演奏、一线到底的意思。艺人解释为两对拨扭来扭去、绞来绞去的含意,土语中的"扭"发音同汉语"溜","扭子"又是曲牌中最有特点的色彩性乐段,于是被命名为"打溜子"。土家人称"打溜子"为"家伙哈","家伙"是对家用器具(包括铜制

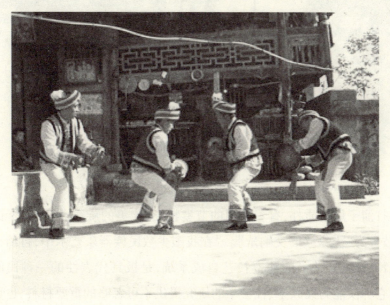

打溜子表演场景

器具)的总称,"哈"即"打"的意思。"打溜子"又称"挤钹哈"、"打五子家伙"。以音响谐音而论,出自土家儿童之口的"打溜子"又叫"呆配月当"(锣鼓经)。湘西的汉民称土家的"打家伙"为"打摸眼",其意是无鼓引眼的打击乐,还称之为"打路牌子",其意是土家族娶亲嫁女迎亲过寨的锣鼓牌子。

由于土家族只有语言没有文字,打溜子的起源缺乏确切可考的文字记载。但从土家族民间流传的俗语"土家三大乐,'摆手'、'哭嫁'、'打挤钹'"以及老艺人提供的线索,综合文献考察,我们认为打溜子的渊源十分久远,是原始古歌"击石以歌"的当代呈现。

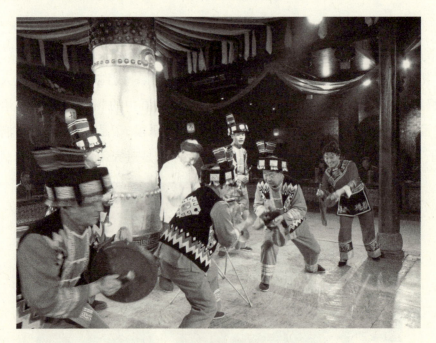

打溜子表演场景

打溜子风格质朴,有着鲜明的节奏特征、优美的旋律曲调、多变的风格,被誉为"土家族的交响乐"。"在我国少数民族器乐艺术中,打溜子以其独特的组合、精湛的演奏技艺自成系统,是极具代表性的一种民间艺术。它不仅能为民族学、社会学的研究提供不可忽略的重要材料,也可作

为音乐学中音色旋律学研究的极其珍贵的原生性文化标本之一。"①

关于打溜子的缘起,《土家族简史》记载,打溜子艺术是于公元前210年左右从湖南石门、湖北鹤峰、松滋等地传入,逐渐发展起来的一种打击乐。表演艺人多数为非职业性乐手,平日分散在各个村庄从事农业生产。

考古发掘已经证明,早在旧石器时代就已经有原始土家先民在今湘西州境内从事生产劳作,繁衍生息。这里山高林密,沟壑纵横,野兽奔突,侵害人畜,人们为了自卫,用敲石块、击木棒的方式驱赶野兽。进入铜铁器时代,这种敲击方式及其音响随着铜、铁等金属器物的加入,逐渐演变成今天的打溜子艺术。这在清代的《龙山县志》中有明确的记载:"溪州之地黄狼多,三十五十藏岩窝,春种秋收都窃食,只怕土人鸣大锣。"②时至今日,土家人还有在荒郊野外的田地里用吹牛角、敲竹筒、放鞭炮等方式驱赶野兽的习俗。

采访湘西打溜子国家级代表性传承人田隆信现场

① 柳红兵.土家族非物质文化遗产的现代传承与法律保护研究[D].中国地质大学,2008.
② 李开沛,张淑萍.土家族打溜子传统曲牌精选[M].长沙:湖南文艺出版社,2011:10.

打溜子因其热闹的气氛,适用于喜庆场合,通常被认为是"喜乐"。据说清朝同治年间,彭氏土王谋反,与清兵决一死战,士兵敲打溜子以表荣获全胜之喜悦。近现代以来,打溜子被土家族人从"驱赶野兽"的场景运用到各种喜庆庆典场域之中。如逢年过节、迎亲娶嫁、祭祀庆典以及生产劳动、新居落成等场面,"打溜子"都是必不可少的艺术形式。成员们随时由班主召集去参加各种演奏活动。清代诗人彭勇行的《竹枝词》就记载了打溜子在迎亲场合的表演情况:"迎亲队伍过街坊,小儿争先爬上墙,'趴趴''隆隆'花轿到,唢呐巧伴'得佩当'。"[①]

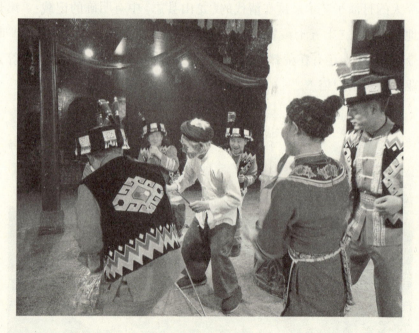

打溜子表演场景

由此可见,打溜子在湘西土家族苗族自治州有着悠远的历史,并且与当地民众的日常生产生活密切关联。每逢劳作和庆典之际,队员都会相互切磋。运用生动别致的演奏技法,把秀美的山川、日月星辰、可爱的动物以及神秘的传说故事等题材表现得绘声绘色;把质朴的生活情趣和对

① 李开沛,张淑萍.土家族打溜子传统曲牌精选[M].长沙:湖南文艺出版社,2011:11.

大自然的深刻感悟用"打溜子"表现得淋漓尽致。它更是对土家族人民开朗乐观的性格的描绘,彰显出土家族人淳朴的审美艺术取向。

二、发展脉络

打溜子是土家族民间极具特色的乐器合奏形式,在湘西主要分布在龙山、永顺、古丈、保靖等地的土家族聚居区。

湘西土家族打溜子表演妙趣横生,形式多样,曲牌众多,技艺高超,不仅深受民众的喜爱,而且也受到广大音乐工作者的青睐。新中国成立以来,为了传承和发展打溜子艺术,许多人进行过创新性的尝试,取得了一些较有影响的成果,如桑植县文工团创作的《炉火红》、黄传舜创作的《喜迎火车穿山来》以及杨乃林、李真贵、王直创作的《湘西风情》等,都是运用打溜子音乐素材和表演形式进行创作的杰出代表。1956年,湖南民间音乐普查组深入湘西,对打溜子的相关材料进行收集,整理了打溜子的曲目。同年11月,湘西打溜子参加"湖南省农村群众艺术观摩会演",引起极大反响,标志着湘西打溜子正式登上艺术舞台,开始走向全国。1964年《八哥洗澡》等曲牌在北京参加全国少数民族文艺会演受到欢迎。1976年开始,田隆信从打溜子的题材和表现形式入手进行改革创新,创作了《幺妹出嫁》《岩生哥的婚事》《我的梦》等作品,即在传统溜子的基础上增加乐手的演唱、念白,创造了"溜子说唱"的表现形式,甚至用唢呐加入其中,赋予打溜子以极大的艺术生命和广阔的发展空间。

20世纪80年代以来,打溜子艺术获得较大发展。1985年,参加德国、意大利、荷兰、瑞典四国艺术节并到美国纽约演出,被《纽约时报》称为"风靡全纽约的中国民乐曲"。1986年6月,中国音乐学院赴美演出中国古代音乐,将永顺土家族溜子曲目《锦鸡出山》作为每场的压台节目,场场掌声不绝,为我国民族文化争得了荣誉。后又应邀赴美国、中国香港、新加坡等地访问演出,均受到听众的好评和赞赏。

《岩生哥的婚事》手稿

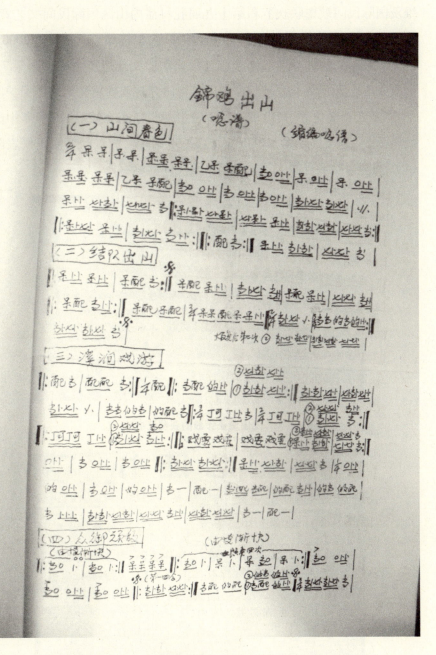

《锦鸡出山》手稿

1987年,湘西土家族打溜子代表队参加在波兰举行的第六届索斯诺维茨国际民间歌舞联欢节和第十九届扎科潘内山区国际民间文艺竞赛,表演的节目《毕兹卡的节日》获得国际好评,集体荣获铜杖奖。2006年,打溜子被国务院批准列入国家级首批非物质文化遗产名录。同年7月,湘西龙山土家族溜子锣鼓参加中国艺术研究院非物质文化遗产保护国家中心、浙江省文化厅、舟山市人民政府主办的"'东方鼓韵'2006年中国锣鼓邀请赛"并荣获金奖。2006年10月,以田隆信为首的打溜子代表队携《锦鸡出山》参加首届CCTV中国民族民间歌舞盛典。

龙山溜子锣鼓的获奖证书

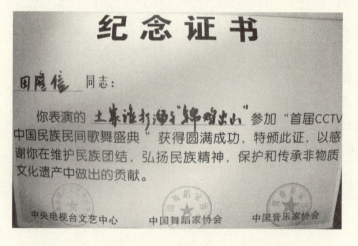

《锦鸡出山》参加首届CCTV中国民族民间歌舞盛典纪念证书

2008年1月,由田隆信、杨文明、尹忠胜、米显万组成的土家溜子队参加外交部"多彩中华2008年驻华大使新年招待会";同年3月,湘西土家族溜子队在国家大剧院参加"中国原生态音乐精粹展演";同年8月,湘西土家族溜子队在奥林匹克公园为各地游客表演《锦鸡出山》。2010年打溜子赴上海世博园湖南音乐周表演,打溜子传承人田隆信被省政府授予先进个人,记三等功。

田隆信和他的"梦幻组合"溜子队在上海世博会湖南音乐周上表演①

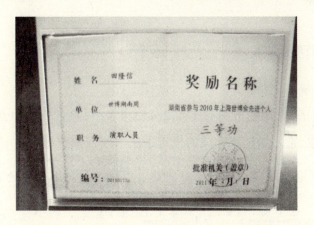

田隆信被湖南省政府授予先进个人,记三等功

① http://hnrb.voc.com.cn/article/201205/201205232332059576.html.

第三章 音乐本体与曲牌分析

湘西土家族打溜子表演形式多样，手法灵活，充分运用速度、音色、力度、节拍的变化，将各种不同的曲牌有机地联缀成套，加之乐手精湛的演技，使其表演生动形象，充满情趣。打溜子节奏清新明快，节拍变化频繁。乐曲多以一个板式为基础，兼以各种节拍变化。乐曲段落的起承和节拍变化常用 1/4 节拍转换，流畅自如，具有稳定感而又不乏趋动性。

第一节 音乐本体

一、节奏节拍

（一）节拍特征

"打溜子"常用的节拍有 1/4、2/4、3/4、4/4，并且乐曲中常常出现混合节拍现象，常用增递或缩减的模进手法来改变拍数，如：

$\frac{2}{4}$ 呆卜卜 仓 | $\frac{3}{4}$ 呆卜卜 仓卜七卜 仓 | $\frac{4}{4}$ 呆卜卜 仓卜七卜 仓卜七卜 仓 |

$\frac{3}{4}$ 呆卜卜 仓卜七卜 仓 | $\frac{2}{4}$ 呆卜卜 仓 ‖

由于"打溜子"曲牌的内容多是对禽兽多变的姿态的描绘，所以，一套"打溜子"曲牌常以节奏、节拍的扩充与压缩等多种变换手段来发展主题音乐。

"打溜子"基本节奏型是：XX X|XX 0X X|或XX 0X X|XX X‖，在分句、分段的地方有时出现 1/4 拍的单拍子节奏。① 划分节拍线的依据一般有以下特征：

（1）2/4 拍表现出句、逗分明，主要起乐汇和乐句的落句或停顿作用。

（2）节拍宽、窄富有对比，应用节拍单位的长度（即强拍周期出现的长度）和不同的宽、窄节拍交替，塑造各种不同的音乐形象。

（3）乐段和乐句的终止音，多半处于弱拍，这是"打家伙"音乐发展乐思的一种重要手法。它便于乐段和乐句的循环演奏。

（二）节奏特征

湘西土家族打溜子的节奏在长期的实践中已经形成了约定俗成的用法：其一是采用密集型节奏表现热烈欢快、生动活泼及喜庆欢乐的情趣；其二是采用开放型节奏表现平稳、端庄及和谐的情感。

打溜子表演场景

① 李真贵，黄传舜.论土家族"打溜子"的艺术特点[J].中央音乐学院学报，1989(01).

打溜子的节奏型主要有单式节奏型和组合节奏型两大类型。

（1）单式节奏型。包括：① 平均节奏型，表现出单纯、和顺及感情变化不大的风格，同时起到连贯乐思的作用。② 短长节奏型，前短后长，造成节奏内部的动力性。③ 长短节奏型，前长后短，节奏内部有延展的效果。节奏后部无停顿感，音乐趋于再发展。

（2）组合节奏型。包括：① 短长型与平均型的组合。② 长短型与平均型的组合。③ 短长型与长短型的组合，这是一种离心式组合，有丰富的展开力。④ 长短型与短长型的组合，是节奏向心力的组合表现。

（三）节拍与乐汇的组合

节拍与乐汇的组合通常有一拍一音、一拍二音、一拍三音、一拍四音等形式，为表现某个特殊音乐形象，这些形式灵活地组合在一起，构成极为复杂的音乐节奏、节拍形态。

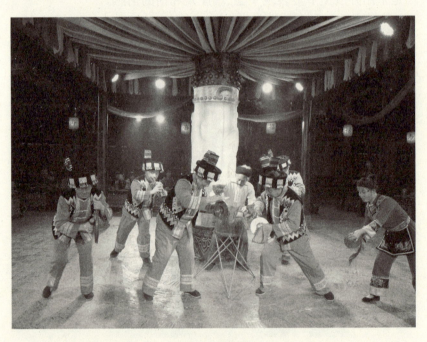

打溜子表演场景

（1）节奏音型的变化与重复。音乐形象主要靠节奏音型的组合与变化重复来塑造，重复之处经常不断地呈现出一种开放、激昂和新颖的因

素,听起来总感到新鲜,而且具有前进的动力。

(2)节拍中的十拍。曲牌当中经常出现十拍,多半是紧接下一小节的十六分音符节奏型,用强的力度演奏,使乐句和节奏型浑然一体,起到了上、下乐句或乐段的连接作用。

(3)节拍中的后半拍。乐段如果终止,则锣停;如果乐段要继续演奏,就要在锣停后的后半拍处用钹单独演奏这两个十六分音符,从而使乐曲段落得到连接不断的发展,它是"打溜子"曲牌段落间的一种有效连接手法。

二、发展手法

"溜子"乐曲属于多段联缀的结构,大多为"多句式联接"的多种结构手法综合表现的体式。它既不是上下句式的对置,也没有"起承转合"的结构意义,基本上是句式之间相互连接。结构手法(句式的连接)分为重复、对比、对答,更多的则是它们的综合表现,没有单一的"对比"或"重复"。

(一)重复及其变化

重复是溜子曲牌最通常的句式连接手法。表现为相同节奏句型的重复或变化重复。可分为单句型重复和复句型重复。

"单句型重复"一般只用两次就要求转入其他句式,这很好地避免了乐曲的单调和平淡。例如:

1) 呆呆 呆 │仓卜七卜 仓' │呆呆 呆 │仓卜七卜 仓'│(起叫重复)

2) 七卜七卜 当' │当卜七卜 当' │或 七卜七卜 当当' │
 七卜当卜 当当' │(二拍型变化重复)

3) 七卜卜 仓卜七卜 仓' │七卜七卜 当卜七卜 当' │(三拍型重复)

4) 七当 七卜卜 当卜七卜 当' | 七卜七卜 七卜七卜 当卜七卜 当' |
（三拍型重复）

5) 七当 七卜七卜 | 当卜七当卜七卜 当' | 七卜 七卜 七卜 当 |
七当 七卜七卜 当' | （五拍型重复）

"复句型重复"，就是将这些句型连接为一个整体，并以重复或变化重复的方式发展。复句型重复常用于"溜子乐"之中。例如：

1) ‖: 当卜七卜 当' | 七卜七卜 当' | 七卜七卜 七卜七卜 |
当卜七卜 当 :‖（二、四拍句型联句重复）

2) ‖: 七卜七卜 当' | 七卜七卜 当卜七卜当' :‖
（二、三拍句型联句重复）

3) ‖: 七当 七卜七卜 当' | 七当 七卜七卜 | 当卜七卜 当' :‖
（三、四拍句型联句重复）

4) ‖: 七当 七卜七卜 当卜七卜 当' | 七当 七卜七卜 |
当卜七卜 当卜七卜 当' :‖（四、五拍句型联句重复）

"重复"手法多用在"溜子"部分，有时也穿插运用于"调子"部分。故而认为：(1) "重复"不仅是"溜子"曲牌结构的常见手法，而且与各地的锣鼓乐曲牌相通。(2) 以重复手法为主的"溜子"，是"家伙牌子"的基础，它多次重复地出现在乐曲之中，用以加深形象的塑造。各地锣鼓，亦复如是，结构基本相同。例如：

1) 才丁丁 匡' |才丁丁 匡' |才丁丁 匡才匡才 |才丁丁 匡' ‖
（云贵花灯）

2) 七卜七卜 当' |七当七卜 当' |七卜七卜 七卜七卜 |
当卜七卜 当' ‖ （土家溜子）

3) 此且 此且 |此且 昌' |此且此且 此且此且 |此且此且 昌' ‖
（湘中溜子）

（二）对比

对比也是重复的一种存在形式，是重复的变格形式。主要指相同节奏型的重复，但又因乐器与演奏技法不同而产生音乐与力度对比。

1) 呆呆 呆（卜卜）|当卜七卜 当' |
（句式内部的音色对比：马锣与大锣对比）

2) 呆卜 呆卜 当' |当当 七当 当' |（相同句型的对比）

3) 呆配 呆配 |当卜七卜 当卜七卜 当' |
（不同句型的音色与力度的对比）

1) 的各的各 的 $\overset{f}{|}$当卜七卜 当 |
（同句型的力度对比：钹的砍奏与亮打对比）

2) $\overset{p}{丁各}$ $\overset{f}{当卜}$ |$\overset{p}{丁各}$ 当卜 |（同句型内部力度对比）

3) $\overset{p}{丁各\ 丁各}$ |的可 的可 |$\overset{f}{当卜七卜}$ 当卜七卜 七卜当 当' |
（疏密力度与音色的对比）

对比的结构手法，实质上反映了"溜子锣鼓"的乐器配置方法。它讲究动、静相间，疏、密有序，轻、重相应，这也是锣鼓乐共有的结构手法。典型的音乐与力度对比，亦属民间的"七五三"形式①。例如：

① 李静.浅析土家族打溜子曲体结构手法[J].湖南人文科技学院学报,2006(04).

1) 台台 台台 0 台 台 | 仓才 仓才 0 才 仓' | 台台 0 台 台 |
 仓才 0 才 仓' |

2) 台台 台 0 | 仓才 仓 | 台 | 仓 | 台 | 仓 | ……

这种变化在土家族"打溜子"之中,则表现得更为形象。故而,还常用于各种形象的刻画。如:"丁各 当卜 | 丁各 当卜 |"将盲人摸索着行路的姿态描绘得栩栩如生。

一支完整的"溜子曲",常用各种各样的句法(句式)组合而成,各句式的连接方法,就是上述"重复"、"对比"等手法,依照一定章法而合理调配。

"打溜子"的曲体结构是属于多乐段连接的极具特色的结构,其最鲜明的特点是固定乐句与不固定乐句的连接。一般来说,它的结构是由"绞子"、"头子(牌子)"、"溜子"三个部分组成的,有时前有"引子",后有"尾子"(尾声)。

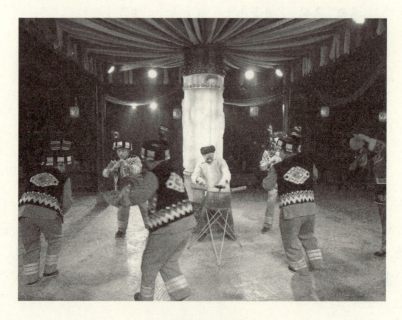

打溜子表演场景

三、曲体结构

曲体是指乐曲的结构、体式。"打溜子"的曲体结构类型可以大致分为单乐段、二段体、三段体和循环体四种。

（一）单段体

单段体，即只有一个乐段的独立曲牌。

（二）二段体

二段体，即"头子 A + 溜子 B"。头子的乐段不长，大多为单段体，由上、下句组成。如下例：

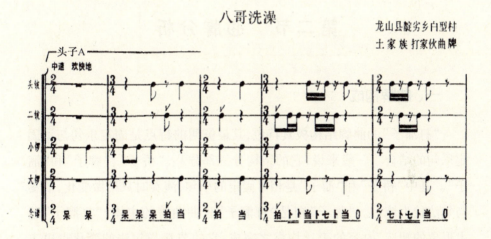

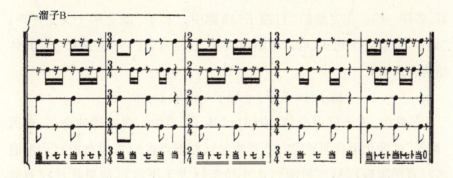

（三）三段体

三段体：即"A（头子）+ B（溜子）+ A'（尾子）"的结构，由二段体再

加上尾段部分而成,尾段(尾子)是头子的变化再现。

(四)循环体

循环体,即"引子 + ‖ A(头子) + (尾子) ‖ + 尾子",头子及溜子有规律地循环,并且前有引子,后有尾子。

土家族打溜子有着众多曲牌,实际运用中多是自由组合,综合表现,不拘一格。这些各具形态、表现各异、形象鲜明的"打溜子"在曲牌内容和句式与结构组合方法的结合中,直接体现了土家族人民的智慧,也是"打溜子"的魅力所在。

第二节 曲牌分析

一、曲牌构成

"打溜子"的曲牌结构极具特色,其最鲜明的特点是固定乐句与不固定乐句的结合。一般来说,它的结构分三部分[①]:"桥子"、"牌子"和"溜子"。其中"桥子"和"溜子"是相对固定的乐句,演奏时只稍做变化,节奏与句法较为统一。"牌子"则是"打溜子"乐曲曲牌的主体,"打溜子"艺术形象的塑造、内容的表达均靠之完成,它的节奏与句法的变化也更丰富、多样一些。在完整的"打溜子"曲牌中,"桥子"既是引子又是尾声;"溜子"只有一个句式,可以不断地反复,它是"牌子"的连接部分。具体结构图式如下:

桥子—(头子)‖ 牌子—溜子 ‖ —桥子

乐曲中,牌子可以分段,中间以"溜子"连接。而曲牌的命名,也因"牌子"的变化组合而异,如《八哥洗澡》《蜻蜓点水》《古树盘根》《岩洞滴水》《喜鹊闹梅》《猛虎跳涧》《大小纺车》《龙王下海》《流星赶月》《双凤

① 楚毅.论土家族"打溜子"的艺术形态[J].星海音乐学院学报,2003(02).

朝阳》等。这些表现各异、各具情趣、形象鲜明的"打溜子"曲牌就是在上述简单而有效的句式与结构组合方法的组织下完成的,可以说直接体现了土家人的智慧,也是"打溜子"的魅力源泉之一。

（一）桥子

桥子既是引子,也可作尾声。在"打溜子"的曲牌结构中,"头子"的前面往往要加上引子。在龙山一带,很多地方用马锣的引点来领奏:<u>呆呆</u>|<u>呆呆</u> <u>呆呆</u>|<u>0 呆</u> 呆‖;而在永顺则习惯把曲牌的"头子"乐句作为每首曲牌的引子。尾声部分是整首曲牌的终止乐句,又叫"尾子",是各类曲牌固定不变的终止句。"<u>拍拍</u> 拍|<u>仓卜仓卜</u> <u>七卜七卜</u>|仓一‖"这样的节奏型流行于各地。而乐曲的最后用一槌大锣的亮音来结束乐曲。还有其他很多地方采用的是大锣的邀锣前呼后应,最后结束全曲。

（二）头子

"头子"可以分为单头子、双头子、多段体头子,是曲牌的主体结构也是曲牌标题的依据。

1."单头子"

属于一段体结构。一般在曲牌中起到开门见山、一气呵成的作用。比如龙山的《喜鹊闹梅》的"头子"就是采用快速的大锣和挤镲的分句加花装饰,描绘出一幅喜鹊在梅花丛中跳跃的景象。一段体的"头子"也可以由多乐句组成,并用"桥子"的分句来进行连接,其图示可以表示为:

$A = a^1$ 串 + a^2 串 + a^3 串 + ……X

头句　　桥子　　头二句　桥子　　头三句　　桥子

如《八哥洗澡》中的"头子"是单乐段结构,由两个乐句构成,分上下两个乐句,然后经由"桥子"连在一起。"打溜子"的大部分曲牌当中常用这种"头子"的曲式结构。而有的"头子"是由多个乐句组成的。例如,在永顺县的《古树盘根》中,其"头子"的部分就划分为五个乐句。第一个乐句的"<u>呆呆</u> <u>呆卜卜</u>|<u>仓仓</u> 呆|<u>仓卜七卜</u> 仓|"就是用大锣来进行引点的领奏;第二句的"仓 <u>拍仓</u>|<u>0 仓</u> 拍|仓 —"用大锣侧击和重击;第三乐

句是用大锣敲弱拍换韵：<u>拍拍　仓仓</u>|<u>拍拍　仓</u>|<u>拍拍　七仓</u>|<u>拍拍　仓</u>|；第四、五乐句是用锸的磕击与连贯的"挤钹"。五个乐句都是通过用"桥子"作为连接纽带，分层次地凸显音乐内容，点出音乐主题，给广大观众展示了一幅古树盘根的雄伟景观。

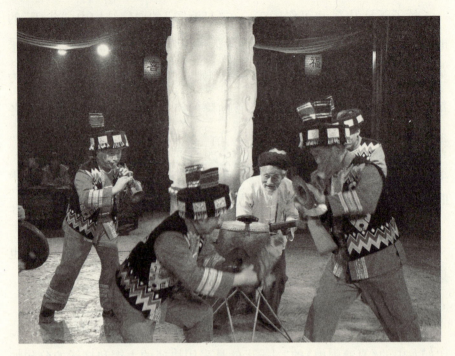

打溜子表演场景

2."双头子"

"双头子"的含义就是将两个不同的"溜子"曲牌的"头子"合到一起，并在此基础上进行发展与扩充，通过"三叫"来连接。这是一种以"<u>呆呆　呆卜卜</u>|<u>仓卜七卜　仓</u>|<u>呆呆　呆卜卜</u>|<u>七卜仓卜　仓</u>|<u>呆呆　呆卜卜</u>|"的节奏用马锣引奏三次的单乐句，构成了两段体的新的曲牌头子。不过这种两段体头子的结构一般很少运用，也没有什么规律可循。

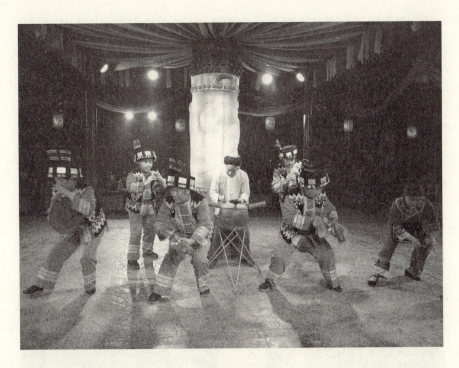

打溜子表演场景

3. "多段体头子"

多段体头子是由多个"头子"与"溜子"组成的合尾式结构。其又可分为两类：

第一类是单乐句的"头子"与"溜子"组合为变奏式的合尾结构：

A^1　　合　+　A^2　　合　+　A^3　　合　+……X

（头子句）（溜子）（变奏）（溜子）（变奏）（溜子）

流传于永顺对山乡的《画眉跳架》，它的头子大致可以分为五个部分，每个部分的头子都是单乐句与"溜子"的合尾，大多采用打法上的变奏，可以模仿画眉跳杆的活泼可爱状态。这个曲牌可以看作民间"打溜子"的启蒙教材。

第二类是多段体的"头子"与"溜子"组合为合尾结构：

A　+　B　+　C　+　B　+　D　+　……　X

头一　溜子　头二　溜子　头三

此类曲牌所包含的主题音乐贯穿全曲,其中的高潮段和展现段大多出现在曲牌的开始和最后,类似的曲牌比如保靖县的《龙摆尾》以及其他"三人溜子"的曲牌"头子"结构几乎都如出一辙。

综上所述,"头子"是一段体或多段体,是"打溜子"曲牌的主体结构,用来表达音乐的主题形象。"溜子"是用来渲染欢腾气氛的色彩性乐段,它既可以是一段体的结构,也可以是在"老溜子"的基础上发展、创新起来的各种类型的多段体结构。

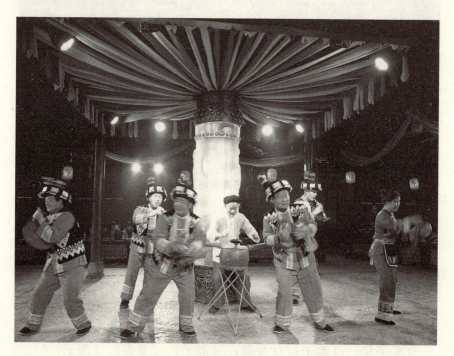

打溜子表演场景

(三)牌子

在土家族,很多艺人口中流传着这样一种说法:"有头无尾的头子,有尾无头的扭子(即'溜子')。多变的头,不变的扭;头尾联合,组成一体。"这就明确而清晰地说明了"打溜子"曲牌的结构原则是"头子"加上"溜子"。

"打溜子"曲牌的主体部分是"牌子",它始终出现在"溜子"最前面,

可以说是每个乐曲的核心所在。有的是紧接着前奏,有的则是跳过前奏直接演奏。打溜子的"牌子"能否与前奏连接在一起,有着严格规定,不能够随心所欲。"牌子"部分一般只有一个乐句,通常需要用变化重复和对比重复的手法来塑造艺术形象、表现主题。"牌子"也是打溜子的曲体结构中最灵活的一部分,其节奏变化比较大,表现力极强,因而溜子曲牌多以其表现的内容来命名。如《鸡婆生蛋》的头子谱例:

呆 呆	呆呆 呆拍拍	当卜七七 当 ‖ 各呆呆 各呆呆	当拍 七拍
当卜七卜 当卜七卜 当 ‖ 各呆呆 各呆呆	当卜七卜 当		
各呆呆 各呆呆	当拍 当卜七卜 当	各呆呆 各呆呆	当卜七卜 当

(接溜子)

相对固定的乐句是"桥子"和"溜子",演奏时只需要做一些细微的变化,句法与节奏还是较为统一的。"桥子"这个完整且最短小的乐段,如"当卜七卜 当当|七当 七卜七卜|"是头子与溜子、溜子与溜子或溜子与尾子连接的纽带,在整首"打溜子"中起着承上启下的作用,一般出现在一首乐曲的前奏、间奏和尾声。例如,"桥子"作为前奏时,前面加敲击马锣,土家族惯性称为"一个马锣"开头。马锣一叫时,即向大家交代了节奏的快慢,同时二钹迅速接上,便于乐曲的开展。谱例如下:

	叫	桥子	
念谱	呆 呆 呆	仓卜七卜 仓当	七仓 七卜七卜 ……
马锣	X X X	O卜X卜 O	X O X卜X ……
大锣	O O	X X X	O X O ……
头钹	O O	XOXO XO	XO XOXO ……
二钹	O XX	OXOX OXX	OX OXOX ……

篇幅最长当属"溜子",其出现次数也是最多的,节奏性相对稳定,是整首乐曲的基础,与其他某一曲牌的区别主要体现在,它一般都是出现在

"牌子"之后,有着启、承、转、合和丰富乐曲内容的作用。在龙山、永顺一带,溜子部分有老溜子、新溜子、长溜子、短溜子和半溜子之分,有的地区还有"单溜子"和"双溜子"之分。所谓"单溜子"指的是一遍打下去后就结束,"双溜子"指的是把"溜子"部分重复一遍或多遍打下去后再告终止。如《鲤鱼散子》谱例:

念谱	溜子		桥子	
	七 仓 七卜 七卜	仓卜 七卜 仓卜 七卜	仓 当	配
马锣	X O X X	O X O X	O	X
大锣	O X O	X X	X X	O
头钹	X O X O X O	X O X O X O X O	X X	
二钹	O X O X O X	O X O X O X O X	O	X

仓卜当	七卜七配	仓	
O	X X	O O	
X X	O	X · O	
X O X O	X O X O	X · O	
O X O X	O X O X	O O	

(四) 溜子

每一个曲牌的"溜子"部分结构是变化多样的。细论"溜子"段的种类,龙山、永顺地区有"老溜子"、"新溜子"、"中尾溜子"、"尾巴溜子",保靖有"老溜子"、"长溜子"、"短溜子"、"总溜子"。所谓"溜子"的固定性,是指以上各类"溜子"段可以单独使用于"头子"之后。各种不同的"溜子"可以组合成多种形式,例如两段体、三段体或多段体,形成"叭溜子"等多种。我们以龙山、永顺、保靖地区"四人溜子"曲牌的"老溜子"来分析它们的变化。

谱例：永顺"老溜子"

保靖 溜子 ‖ 七卜七卜 仓 | 七卜七卜 仓 | 仓卜七卜 仓 | 仓卜七卜 仓 |
永顺 溜子 ‖ 七卜七卜 仓 | 七卜七卜 仓 | 仓卜七卜 仓 | 仓卜七卜 仓 |

| 仓 仓 七卜七卜 仓 | 七仓 七卜七卜 仓 | 七卜七卜 |
| 七卜七卜 仓卜七卜 仓 | 仓仓 七卜七卜 仓 | 七卜七卜 仓卜七卜 仓 |

| 七卜七卜 | 仓卜七卜 仓 | 七卜七卜 仓 | 仓卜七卜 仓 |
| 仓仓卜 七卜七卜 仓 | 仓卜七卜 仓 | 七卜七卜 仓 | 仓卜七卜 七 |

| 仓 仓 七卜七卜 | 仓卜七卜 仓 | 七仓 七卜 七卜 |
| 七卜七卜 仓 | 仓卜七卜 仓 | 七仓 七卜 |

┌──尾巴句──┐
| 仓卜七卜 仓卜七卜 | 仓 推推推 | 仓仓 七卜七卜 | 仓 - ‖
| 仓卜七卜 仓卜七卜 | 仓 推推推 | 仓仓 七卜仓卜 | 仓 - ‖

谱例：龙山"老溜子"

仓卜七卜 仓 | 仓卜七卜 仓 | 七卜七卜 仓 | 七卜七卜 仓 |
七卜七卜 七卜七卜 | 仓卜七卜 仓 | 仓卜七卜 七 | 仓卜七卜 仓 |
仓卜七卜 仓 | 七仓 七卜七卜 | 仓仓 七卜七卜 |
七仓 七卜七卜 仓 | 仓仓 七卜七卜 | 仓卜七卜 仓卜七卜 |
仓仓 七仓 七推 | 仓推推推 | 仓卜仓卜 七卜七卜 仓 |
推推推 | 仓卜仓卜 仓 | 推推推 七卜七卜 仓 | 推推推 | 仓卜仓卜 |
七卜仓卜 | 仓…… ‖

通过以上图谱对比发现，永顺的"老溜子"和保靖的"老溜子"相比并无较大差别。其节奏基本上是以 2/4 拍与 3/4 拍的交替结合，采用一种反复变奏以及扩充的手法。而龙山"老溜子"的前 14 小节同保靖

的"老溜子"的节奏型是大致一样的,从第 17 小节开始用了二钹,采用强拍的反复起跳的基本节奏。通过民间艺人不断地创造和发展,"溜子"的形式已多样化。比如永顺对山乡的"新溜子"就是在"老溜子"的基础上进行变化发展的。"新溜子"可分为三个乐句,它们的节奏大致可划分为这几种:① 七卜七卜 仓|七卜七卜 仓卜仓卜 仓‖;②拍拍拍|仓卜七卜 仓卜卜|七卜仓卜 仓‖;③拍拍拍|仓卜仓卜 七卜七卜 仓‖。

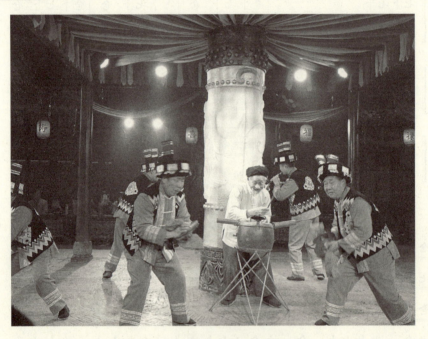

打溜子表演场景

其中②是"老溜子"的基本结构,和③一起都采用了二钹的单起强拍 1/4 拍领奏,使老溜子的基本乐句得到了发展和再现。又比如由曲牌《小纺车》的"头子"进行变化发展的在永顺很流行的《长绞子》,作为连接的"头子"和"溜子"插入部分乐段,与"老溜子"或"新溜子"一起组合而成两段体或是三段体的"溜子"结构。还有很多也是在"老溜子"的基础上进行变化发展的,如在永顺和龙山流行的"长溜子",还有流行于保靖地区的"总溜子"等。

打溜子曲牌的结构类型常见的有：一个曲牌的独立演奏；一个曲牌的反复变奏；多个曲牌的联缀；在简短的引子和头子后，接一个充分发展变化的曲牌（民间把这部分叫作"溜子"）；在"溜子"结构基础上进一步发展曲牌联缀中回旋、循环的特点等。

二、曲牌类型

土家族"打溜子"演奏形式多样，曲目丰富，相传有300多支曲牌，按照曲牌的题材表现及其社会功用，可分为生活习俗、动物情趣、咏梅出行、吉祥祝福、绘意庆贺五大类别。

（一）生活习俗

生活习俗类曲牌以表现人们日常生产生活为主要内容。这类形式的牌子有十几种，常见的有行进曲《大纺车》《小纺车》《弹棉花》《打粑粑》《铁匠》《花枕头》《闹年关》《庆丰收》《夹沙糕》等。这些牌子都是以生活

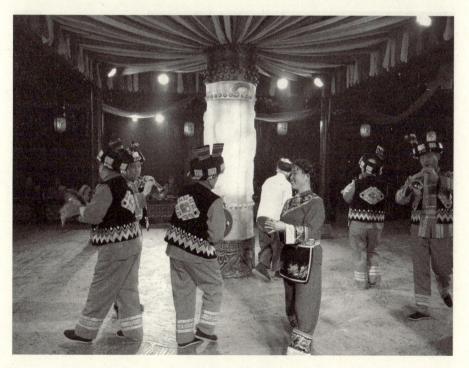

打溜子表演场景

为素材,源于生活,用打溜子演奏的音响再现生产和生活的场面。如《打粑粑》,它所表现的是年节快到了,一片丰收年景,土家族人为了过一个热闹而快乐的新年,家家户户都在忙着筹备年货。打溜子的声音"七仓 倾 仓……"把你一捶、我一捶打粑粑时发出的有节奏的音响,模仿得惟妙惟肖。而"七仓 七配 仓 配 ……"的声音则类似于两个打粑粑的土家人在粑粑糟中搅动粑粑的半成品的声响,似乎是在暗喻一对新婚夫妇情感像粑粑一样掰不开甩不掉,爱情甜蜜。

又如《慢纺车》,它的情景是非常生动形象的,所描绘的是坐在堂屋火塘边的几位年迈的土家族老阿婆,她们一边逗着孙子,一边纺着棉花,相互之间拉着家常,一副闲不住的农家老人的形象生动地展现在大家面前。其不快不慢的旋律,优美动听、曲调缓慢的节奏等,使我们仿佛听到了老人们手中的纺车旋转时不断发出的鸣叫声,同时也暗喻了土家人民的美好生活要比纺车纺出来的棉线还要悠长。

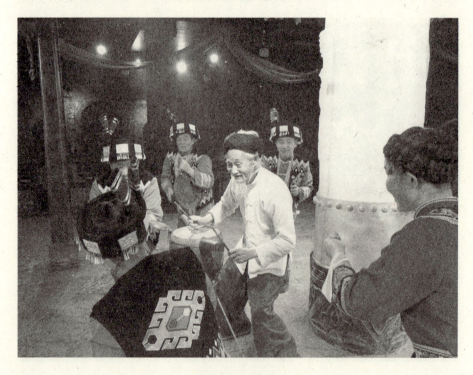

打溜子表演场景

再如,与《慢纺车》相对的是描写在夕阳西下的情景中,阿婆们纺棉花的《快纺车》。阿婆们一边要准备给在山上做活的媳妇们做晚饭,而摇篮里的孙子却哭着要抱起来玩,这时手里的棉花还没有纺完,不得不加快纺车的转动。这里生动地表现了阿婆急切的心情和纺车快速转动的吱吱声响。这个曲牌适用于婚嫁中,一般用于催新娘上轿,催促新娘家人必须加快行动,以免耽误了娶亲的吉时。

(二)动物情趣

采用各种节奏及演奏手法,着重描写家禽鸟兽的鸣叫、动作等,技法高超,形态逼真,若闻其声,如见其形。这样的牌子大多有《鲤鱼飙滩》《锦鸡拖尾》《鸭子下田》《画眉跳杆》《蜜蜂采蜜》《鲤鱼跳龙门》《狮子滚绣球》《喜鹊闹梅》《蚂蚁上树》《燕拍翅》《野鸡拍翅》《河鱼散子》《鸡婆下蛋》《鹭鸶采莲》《团鱼孵蛋》等。

如《鸡婆下蛋》曲牌中,用两支钹磕敲出"可呆 呆 可呆呆 可呆"的节奏,用来模仿母鸡下蛋时的叫声,用"呆丁咯咯 呆丁咯咯"的节奏来表示母鸡下蛋后的欢叫声,加上大锣的合奏,更增添了热烈的气氛,用来比喻一对新人多子多孙。在曲牌《喜鹊闹梅》中,用敲打与闷打相结合的演奏手法以及开放与密集的拍节对比,表现活泼可爱的喜鹊们正在梅花丛中歌舞跳跃。

谱例:《喜鹊闹梅》

$\frac{2}{4}$ $\frac{3}{4}$

念谱 龙承豪
记谱 龙泽瑞

稍快

念头	‖:嘀呆呆	嘀呆呆	当卜七卜	七卜当卜	七卜当卜
二	‖:丁 0	丁 0	七 0 七 0	七 0 七 0	七 0 七 0
大	‖:0 丁丁	0 丁丁	0 卜 0 卜	0 卜 0 卜	0 卜 0 卜
	‖:0	0	当 0.	0 当 0	0 当 0

非遗保护与湘西打溜子研究　　070

二番

当 卜 七 卜	当 卜 七 卜	当 卜 当	呆 呆 呆	呆 卜 卜
七 0 七 0	七 0 七 0	七 0	丁 0	丁 0
0 卜 0 卜	0 卜 0 卜	0 卜	0 丁 丁	0 丁 丁
当 0.	当 0.	当 0 当	0	0

当 卜 当 卜 七 卜 七 卜 七	派 卜 卜 七 当	七 卜 七 卜 当
七 0 七 0 七 0 七 0 七 0	派 0 七 0	七 0 七 0 七 0
0 卜 0 卜 0 卜 0 卜 0 卜	0 卜 卜 0 卜	0 卜 0 卜 0 卜
当 0 当 0 0 0	0 0 当	0 当

派 卜 卜 当 当 七 卜 七 卜 当	派 卜 卜 七 当	七 卜 七 卜 当
派 0 七 0 七 0 七 0	派 0 七 0	七 0 七 0 七 0
0 卜 卜 0 卜 0 卜 0 卜 0 卜	0 卜 卜 0 卜	0 卜 0 0 卜
0 当 当 0 当	0 0 当	0 当

派 当	派 当	派 派 当 当	派 派 当 当	派 当	派 卜 卜
派 0	派 0	派 0 七 0	派 0 七 0	派 0	派 0
0 卜	0 七	0 派 0 卜	0 派 0 卜	0 卜	0 卜 卜
0 当	0 当	0 当 当	当 当	0 当	当

当 卜 七 卜 当 当	七 当 当 七 卜	当 卜 七 卜 七 当	七 当 当 七 卜
七 0 七 0 七 0	七 0 七 0	七 0 七 0 七 0	七 0 七 0
0 卜 0 卜 0 卜	0 卜 0 七 卜	0 卜 0 卜 0 卜	0 卜 0 七 卜
当 0. 当 当	0 当 当 0	当 0. 0 当	0 当 当 0

```
| 当当  七卜七卜  当 | 接馏子 | 尾子 |
| 七0   七0七0  七0 |
| 0卜   0卜0卜  0卜 |
| 当当   0     当   |
```

又如《鲤鱼飙滩》,栩栩如生地描绘了一群逆流而上的鲤鱼沿途劈波斩浪、勇往直前、跳越滩头的勇敢形象。前奏中的钹音敲击的"<u>七其卜卜,七其卜卜</u>"两拍,与鱼翅、鱼尾拍水的声音没有半点不同。其中曲子忽然出现的半边绞子,如同鱼群你追我赶、不甘落后的形象。此曲牌形象地表现了一对新人勤俭持家、艰苦奋斗,最后拥有美好未来的情景。

还有其他类似于《猛虎下山》的曲牌,用大锣重打和铁锣敲打反复演奏出"<u>七七光光　七七光光　光光光光</u>"的节奏型,用来表现猛虎的气焰和凶猛的神情。在《八哥洗澡》曲牌中,用两副钹快速地闷打出节奏型"<u>七卜七卜　七卜七卜</u>",用来模仿八哥鸟在山林溪边拍翅击水的形象。

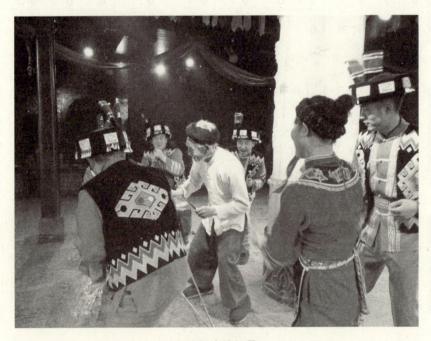

打溜子表演场景

(三) 咏梅出行

这类曲牌以高洁、清香的梅花为主要题材,主要用于营造婚娶活动中的喜庆气氛。主要曲牌有《大梅花》《小梅花》《小落梅》《一落梅》《二落梅》《三落梅》《闹梅》《小梅条》《大梅条》等。

(四) 吉祥祝福

此类曲牌以反映人们对美好生活的向往与追求为主。主要曲牌有《龙摆尾》《观音坐莲》《四季发财》《双龙出洞》《龙王下海》《野鹿衔花》等。例如,《双龙出洞》就是用钹、锣敲打平稳开放和扩展的节奏音型来描绘两条飞腾的金龙摇头摆尾出洞时的逼真神态。而《龙摆尾》描绘的则是苍龙漫步长空,只见其首、不见其尾的形象。此类牌子一般在遇到喜事穿村过寨时才演奏。

谱例:《观音坐莲》

念谱:龙承豪
记谱:龙泽瑞

非遗保护与湘西打溜子研究　　074

（五）绘意庆贺

这一类曲牌以表现人类美好的希望与祝愿为主要内容。如《双喜头》《四进门》《流星赶月》《抢拍拍》《小字一清》《大字一清》《尖布里》《倒五槌》《幺二三·三二一》等。

谱例：《四进门》

念谱：龙承明
搜录：陈民先
记谱：龙泽瑞

$\frac{2}{4}$ $\frac{3}{4}$
中速

非遗保护与湘西打溜子研究　　076

第三章 音乐本体与曲牌分析

```
‖: 七  当    当 卜 七 卜    当 当 | 七  当    当 卜 七 卜    当 当 :‖
   七  0    七 0 七 0      七 0 | 七  0    七 0 七 0      七 0
   0  卜    0 卜 0 卜      0 卜 | 0  卜    0 卜 0 卜      0 卜
   0  当    当 0.         当 当 | 0  当    当 0.          当 当
```

```
‖: 七 卜 七 卜    当 卜 七 卜    当 :‖ 七 卜 七 卜    当 |
   七 0 七 0    七 0 七 0    七 0 | 七 0 七 0    七 0 |
   0 卜 0 卜    0 卜 0 卜    0 卜 | 0 卜 0 卜    0 卜 |
   0          当 0.         当   | 0          当   |
```

　　　　　　　　　　　　　　　—— 反复三次 ——

```
‖ 七 卜 七 卜  当 七  当 | 七 卜 七 卜  当 ‖ 七 卜 七 卜  当 卜 七 卜  当 当 ‖
  七 0 七 0  七 0 七 0 | 七 0 七 0  七 0 | 七 0 七 0  七 0 七 0  七 0
  0 卜 0 卜  0 七 0 卜 | 0 卜 0 卜  0 卜 | 0 卜 0 卜  0 卜 0 卜  0 卜
  0        当 0   当   | 0        当     | 0        当 0.      当 当
```

```
‖ 七 卜 七 卜  当   | 接溜子、尾子 |
  七 0 七 0  七 0 |
  0 卜 0 卜  0 卜 |
  0        当    |
```

第四章 表演特色与乐队建制

湘西土家族打溜子在长期的发展中,积累起丰富的曲牌,并在乐器使用、表演形式等方面形成了自己独特的风格。

第一节 表演特色

一、表演场合

传统的打溜子主要用于婚嫁场合,按照婚嫁仪式的程序进行联缀表演。譬如出行接亲时演奏咏梅出行类曲牌,如《闹梅》《一落梅》等;接亲返程时演奏动物情趣类曲牌,如《八哥洗澡》《猛虎下山》等;接亲进门时演奏绘意庆贺类和吉祥祝福类曲牌,如《四进门》《四季发财》等。

由于打溜子的热闹气氛和多样功能,新中国成立以来,打溜子被普遍用于土家族的民俗活动中,用于营造气氛。每当迎亲、进新居、庆丰收,以及"三月三"等喜庆节日,各村户之间常常举行竞赛,平时亦常用于自娱。

二、表演形式

土家族打溜子是土家族地区流传最广,土家族人民非常喜爱的一种古老的民间器乐合奏,是土家族特有的艺术形式。它历史悠久,曲牌繁多,表现丰富,演奏独特。打溜子主要有站立式、坐奏式以及行走式三种

演奏形态。

　　站立式：主要指打溜子队员在各种场合的站立演奏。

　　坐奏式：即演奏者坐着演奏。

　　行走式：一边行走一边演奏。

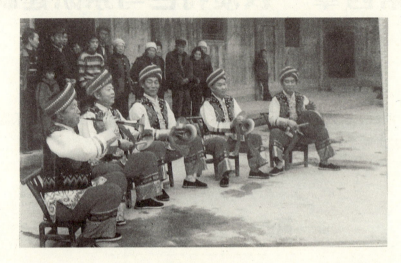

坐奏（田隆信供稿）

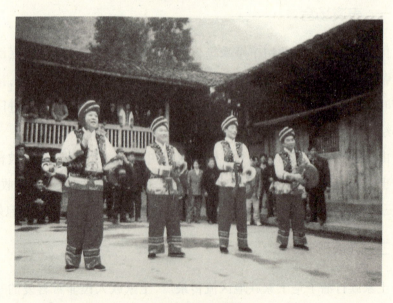

站奏（田隆信供稿）

三、呈现方式

传统的打溜子主要用于活跃民间民俗活动氛围。新中国成立以来，经过不断创新发展，赋予其丰富的表现形式。综合起来主要有吹打综合、舞台表演、舞蹈伴奏以及溜子说唱四类。

（一）吹打综合

即将溜子乐队与唢呐、牛角、铜陵、咚咚喹、摆手锣鼓、神卦等融合起来，用以营造喜庆、热闹的气氛。作品《毕兹卡的节日》，是1986年由田隆信、黄意声、楚德新等人将打溜子与土家族摆手锣鼓、唢呐、咚咚喹、铜铃、牛角等熔为一炉创作的典型代表。

（二）舞台表演

所谓舞台表演即打溜子从乡间小道、农家小院、民俗场景到登上各级各类文艺表演舞台。舞台表演改变了过去演员只注重节奏、音色的掌控及其配合的状态，而以丰富的面部表情、肢体动作来提升打溜子的艺术表现力。

（三）舞蹈伴奏

它是指用溜子现场演奏或溜子音乐来为舞蹈表演伴奏。

（四）溜子说唱

这是田隆信首创的一种表现形式。他与张清涛、尚道和等人，在传统溜子的基础上增加乐手的演唱、念白，并用土家族的其他民间乐器咚咚喹、牛角号等来吹奏旋律，打溜子队员一边打溜子一边说唱。作品《幺妹出嫁》《我的梦》《岩生的婚事》等都是溜子说唱的代表作品。

谱例：溜子舞《锦鸡闹春》

锦鸡闹春

（土家族溜子舞）

1 = D

$\frac{1}{4}$ $\frac{2}{4}$ $\frac{3}{4}$

创意作曲　田隆信
编　舞　张晓萍　杨芳

（一）鸣合

悠扬地

（咚咚喹）5 - - - 5 - - - $\frac{2}{4}$ 5 3 2 | 1 - | 5 3 2 | 1 - | 5 3 2 |

1 1 | 5 3 2 | 1 - | 1 5 | 5 3 2 | 1 - | 5 5 | 3 3 | 5 3 2 | 1 - |

5 3 2 | 1 1 | 5 3 2 | 1 - | 5 2 | 5 5 | 5 3 2 | 1 - | 呆 呆 |

呆呆 | 呆呆 呆呆 | 0 呆 呆 配 | 当 0 0 卜卜 | 呆 0 卜卜 | 呆 0 卜卜 |

呆呆 呆呆 | 0 呆 呆 配 | 当 0 卜卜 | 当 0 卜卜 | 当 0 卜卜 |

当 卜 七 卜 | 当 卜 七 卜 | 当 卜 七 卜 | 当 卜 七 卜 | 呆 卜 卜 七 卜 当 |

七 卜 七 卜 | 当 卜 卜 ‖: 呆 卜 呆 卜 | 七 卜 呆 | 七 卜 呆 卜 | 呆 卜 卜 |

当 卜 当 卜 | 七 卜 当 | 七 卜 七 卜 | 当 卜 卜 :‖ 呆 卜 七 卜 | 呆 卜 卜 |

当 卜 七 卜 | 当 卜 卜 | 呆 卜 七 卜 | 呆 卜 卜 | 当 卜 七 卜 | 当 | 配 当 | 配 当 |

呆 卜 卜 | 当 卜 当 卜 | 七 卜 七 卜 | 当 0 |

（二）迎春

呆 卜 卜　呆 卜 卜 | 呆 配　当 | 呆 卜 卜　呆 卜 卜 | 呆 配　当 | 呆 配　呆 卜 卜 |

当 卜 七 卜　当 | 呆 配　呆 卜 卜 | 七 卜 七 卜　当 卜 卜 | 呆 配　当 卜 卜 |

呆 配　当 卜 卜 | 呆 配　呆 配 | $\frac{3}{4}$ 呆 呆　配 呆　呆 卜 卜 |

‖: $\frac{2}{4}$ 当 卜 七 卜　当 卜 七 卜 | $\frac{3}{4}$ 当 当　的 当　的 卜 卜 :‖

当 卜 七 卜　当 卜 七 卜　当 卜 卜 | $\frac{2}{4}$ 呆 配　呆 卜 卜 | 当 卜 七 卜　当 卜 卜 |

第四章　表演特色与乐队建制

呆配　　呆卜卜｜七卜七卜　当卜卜｜呆配　当卜卜｜呆配　当卜卜｜

呆配　　呆配｜3/4　呆呆　配呆　卜卜｜2/4　当卜七卜　当卜七卜｜

（三）戏春

轻快 风趣地

当卜当卜　七卜当卜　七卜七卜｜当卜七卜　当卜七卜　当｜2/4　配当｜

配配　当｜配　当｜配配　当｜1/4　配｜2/4　当配　的卜｜

当卜当卜　七卜卜｜当配　的卜｜七卜当卜　七卜卜｜当卜当卜　七卜卜｜

七卜当卜　七卜卜｜当卜七卜　当卜七卜｜当当　的当　的配　当｜

3/4　丁可　丁卜卜　当｜2/4　丁可　丁卜卜｜当卜七卜　当｜

溪涧歌舞

3/4　丁可　丁卜卜　当｜2/4　丁可　丁卜卜｜七卜七卜　当卜卜｜

丁可丁可　丁卜卜｜当卜七卜　当卜卜｜丁可丁可　丁卜卜｜

水中游戏

七卜七卜　当‖：戏耍　戏耍｜戏耍　戏耍｜呆卜卜　当卜当卜｜

七卜七卜　当‖戏耍　戏耍｜戏耍　戏耍｜呆卜卜　七卜当卜｜

演奏4次

七卜七卜　当‖：1/4　0卜卜｜3/4　呆卜呆卜　七卜七卜呆｜1/4　0卜卜｜

3/4　当卜当卜　七卜七卜　当‖：1/4　0卜卜｜2/4　呆呆　当当｜呆呆　当当｜

的当　七卜七卜｜当0　0‖：七卜卜　七卜卜｜七卜卜　七卜卜｜

七卜卜　七卜卜｜七卜卜　七卜卜｜当卜七卜　当‖：当卜七卜　当0｜

当卜七卜　当0｜当卜当卜　七卜当卜｜七卜七卜　当卜卜｜

七卜当卜　七卜七卜｜当卜七卜　当0‖：呆呆　呆呆｜呆呆　呆呆｜

0呆　0卜卜｜当卜七卜　当‖：1/4　0卜卜‖：2/4　当　0卜卜｜

演奏4次

当　0卜卜‖：当卜七卜　当卜七卜｜当卜七卜　当卜七卜｜

呆卜卜 七卜当卜 ｜七卜七卜 当 ‖ $\frac{1}{4}$ 0卜卜 ｜ $\frac{2}{4}$ 的 0卜卜 ｜当 0卜卜 ｜
的 0卜卜 ｜当 — ｜配 — ｜当配 当配 ｜的配 当卜卜 ｜的当 的配 ｜
当 卜卜卜 ｜当卜当卜 七卜当卜 ｜七卜七卜 当卜卜 ｜七卜当卜 七卜七卜 ｜

（四）闹春　热烈地 欢呼 雀跃

当 0 0卜卜 ｜当当 0卜卜 ｜当当 0卜卜 ｜当卜当卜 七卜七卜 ｜
稍快
当卜当卜 七卜七卜 ｜当配 的配 ｜当配 的卜 ｜当卜当卜 七卜七卜 ｜
当卜当卜　七卜七卜 ｜当配　的配 ｜的当　的卜卜 ｜
$\frac{3}{4}$ 当卜七卜　当卜七卜　当卜卜 ｜的配　的配　当卜卜 ｜
七卜当卜 七卜七卜 当卜卜 ｜的配 的配 当卜卜 ｜当卜当卜 七卜七卜 当 ｜
$\frac{1}{4}$ 0卜卜 ｜ $\frac{2}{4}$ 当当 0卜卜 ｜当当 0卜卜 ‖ 当卜七卜 当卜七卜 ｜
$\frac{3}{4}$ 当卜当卜　七卜当卜　七卜七卜 ‖ 当卜七卜　当卜七卜 ｜当卜 0 0 ｜

咚咚喀 ｜ 1 1 3 2 ｜ 1 1 3 2 ｜ 1 1 3 2 ｜
溜　子 ｜ 呆配 当卜卜 ｜七卜七卜 当卜卜 ｜呆配 当卜卜 ｜

｜ 1 1 3 2 ｜ 3 1 3 2 ｜ 1 1 3 2 ｜ 3 3 3 2 ｜
｜ 七卜七卜 当卜卜 ｜呆配 呆卜卜 ｜当卜七卜 当卜卜 ｜呆配 呆卜卜 ｜

｜ 1 1 3 2 ｜ 3 2 1 2 ｜ 1 1 3 2 ｜ 1 3 3 2 ｜
｜ 七卜七卜 当卜卜 ｜呆配 当卜卜 ｜呆配 当卜卜 ｜呆配 呆配 ｜

｜ $\frac{3}{4}$ 1 1 3 2 1 ｜ $\frac{2}{4}$ 3 3 3 2 ｜
｜ $\frac{3}{4}$ 呆 呆配 呆 呆卜卜 ｜ $\frac{2}{4}$ 当卜七卜 当卜七卜 ｜

｜ $\frac{3}{4}$ 1 1 3 2 1 ｜ $\frac{2}{4}$ 3 2 1 2 ｜
｜ $\frac{3}{4}$ 当当 的当 的卜卜 ｜ $\frac{2}{4}$ 当卜七卜 当卜七卜 ｜

$$\left[\begin{array}{l}\frac{3}{4}\ \underline{1\ 1}\ \underline{3\ 2}\ 1\ |\ 3\ 2\ \underline{1\ 2}\ 1\ :\|\\ \frac{3}{4}\ \underline{当\ 配}\ \underline{的\ 当}\ \underline{的\ 卜\ 卜}\ |\ \underline{当\ 卜\ 七\ 卜}\ \underline{当\ 卜\ 七\ 卜}\ \underline{当\ 卜\ 卜}\ :\|\end{array}\right.$$

$$\left[\begin{array}{l}\frac{2}{4}\ \underline{3\ 2}\ 1\ |\ \underline{3\ 2}\ 1\ |\ \underline{3\ 2}\ \underline{1\ 1}\ |\\ \frac{3}{4}\ \underline{呆\ 配}\ \underline{呆\ 卜\ 卜}\ |\ \underline{当\ 卜\ 七\ 卜}\ \underline{当\ 卜\ 卜}\ |\ \underline{呆\ 配}\ \underline{呆\ 卜\ 卜}\ |\end{array}\right.$$

$$\left[\begin{array}{l}\underline{3\ 2}\ 1\ |\ \underline{3\ 3}\ \underline{2\ 2}\ |\ \underline{1\ 2}\ 1\ |\ 1\ \underline{3\ 2}\ |\\ \underline{七\ 卜\ 七\ 卜}\ \underline{当\ 卜\ 卜}\ |\ \underline{呆\ 配}\ \underline{当\ 卜\ 卜}\ |\ \underline{呆\ 配}\ \underline{当\ 卜\ 卜}\ |\ \underline{呆\ 配}\ \underline{呆\ 配}\ |\end{array}\right.$$

$$\left[\begin{array}{l}\frac{3}{4}\ \underline{3\ 2}\ \underline{1\ 2}\ 1\ |\ \frac{2}{4}\ \underline{1\ 1}\ \underline{3\ 2}\ |\\ \frac{3}{4}\ \underline{呆\ 呆}\ \underline{配\ 呆}\ \underline{呆\ 小\ 小}\ |\ \frac{2}{4}\ \underline{当\ 卜\ 七\ 卜}\ \underline{当\ 卜\ 七\ 卜}\ |\end{array}\right.$$

$$\left[\begin{array}{l}\frac{3}{4}\ \underline{3\ 2}\ \underline{1\ 2}\ 1\ |\ \frac{2}{4}\ \underline{5\ 5}\ \underline{3\ 2}\ |\\ \frac{3}{4}\ \underline{当\ 卜\ 当\ 卜}\ \underline{七\ 卜\ 当\ 卜}\ \underline{七\ 卜\ 七\ 卜}\ |\ \frac{2}{4}\ \underline{当\ 卜\ 七\ 卜}\ \underline{当\ 卜\ 七\ 卜}\ |\end{array}\right.$$

$$\left[\begin{array}{l}\frac{3}{4}\ \underline{3\ 2}\ \underline{1\ 2}\ 1\ |\ \underline{1\ 3}\ \underline{3\ 2}\ 1\ |\\ \frac{3}{4}\ \underline{当\ 卜\ 当\ 卜}\ \underline{七\ 卜\ 当\ 卜}\ \underline{七\ 卜\ 七\ 卜}\ |\ \underline{当\ 卜\ 七\ 卜}\ \underline{当\ 卜\ 七\ 卜}\ 当\ |\end{array}\right.$$

$$\left[\begin{array}{l}\underline{3\ 3}\ \underline{2\ 2}\ |\ \underline{1\ 2}\ \underline{1\ 0}\ \|\\ \underline{卜\ 卜\ 卜}\ \underline{当\ 卜\ 当\ 卜}\ |\ \underline{七\ 卜\ 七\ 卜}\ \underline{当\ 0}\ \|\end{array}\right.$$

谱例：溜子说唱《我的梦》

我 的 梦

（土家族溜子说唱）

创意：田隆信
作词：刘能朴
作曲：田隆信

$1 = F$ $\frac{1}{4}$ $\frac{2}{4}$ $\frac{3}{4}$

热烈地

$\frac{2}{4}$ 呆呆｜呆呆｜$\frac{1}{4}$ 呆卜卜｜$\frac{2}{4}$ 当配 的当｜七卜七卜 当｜

$\frac{1}{4}$ 呆卜卜｜$\frac{2}{4}$ 当配 的当｜当卜七卜 当卜卜｜七卜七卜 七卜卜｜

当卜七卜 当卜卜｜七卜七卜 七卜卜｜当卜七卜 当卜七卜｜

当当 的当｜的配 当｜的卜 当卜当卜｜七卜七卜 当 0｜

唢呐： 5 — ｜5 — ｜7·6 5 ｜7·6 5 ｜

溜子：七卜七卜 卜｜当卜七卜 当｜呆呆 呆卜卜｜当卜七卜 当｜

3·2 1 ｜3·2 1 ｜7 6 7 6 5 5 ｜7 6 7 6 5 ｜

呆呆 呆卜卜｜七卜七卜 当｜呆 配 呆卜卜｜当卜七卜 当卜卜｜

3 2 3 2 1 1 ｜3 2 3 2 1 ｜7 6 5 3 2 1 ｜

呆 配 呆卜卜｜七卜七卜 当｜七卜卜 七卜卜｜

7 6 5 3 2 1 ｜3·2 3 2 ｜1 3 2 1 5 ｜

七卜卜 七卜卜｜呆卜卜 七卜当卜｜七卜七卜 当｜

7 5 7 6 5 5 ｜3 1 3 2 1 1 ｜4 2 4 5 6 6 ｜

当卜七卜 当卜卜｜当卜七卜 当卜卜｜七卜七卜 当卜卜｜

7 5 7 6 5 5 ｜0 7 0 7 ｜6 5 5 ｜

七卜七卜 当卜卜｜的配 的卜卜｜当卜七卜 当卜卜｜

第四章 表演特色与乐队建制

[溜子板]（甲）

$\frac{1}{4}$ 大阿公 | 咂 起 | 0 咀 | 0 巴 | 笑（卜卜 | 当 | 当 | 当 卜卜 |

（乙）

七卜七卜 | 当卜卜 | 七卜七卜）| 二阿 公（卜卜 | 当卜七卜 | 当）|

鼻子 | 眼睛 | 0 笑 | 0 到 | 一坨 坨（卜卜 | 当卜当卜 | 七卜七卜 |

（丙）

当卜当卜 | 七卜七卜 | 当）三 嫂子 | 脸·上 | 笑得 | 0 像 |

0 花 | 朵（卜卜 | 当 配 | 当 配 | 当卜卜 | 七卜当卜 | 七卜七卜 |

（丁）

当 | 我老 汉的 | 笑 声（七卜）| 笑 声（七卜）| 么·子 |

各（七卜 | 当 | 0 | $\frac{1}{4}$ $\overset{6}{\dot{1}}$ - | $\overset{3}{\dot{1}\cdot\dot{1}}$ $\dot{1}$ 5 | 5·$\dot{1}$ $\overset{3}{2\cdot 1}$ |

（合）

像， 像是像铜锣哑巴列

$\dot{1}$ - | $\dot{1}$ | 7676 55 | 7676 5 |

咚！

呆呆呆呆 | 0呆呆卜卜 | 当卜当卜七卜七卜 | 七卜当卜七卜七卜 |

3232 11 | 3232 1·2 | 3 1 2 3 | 5 0 0 |

当 配 的配 | 的 当 的卜 | 当卜当卜七卜七卜 | 当 0 0 |

（合）

5 5 5 5 | 7 6 5 | 5 6 5 5 | 0 5 5 5 | 5 6 | $\dot{1}$ - |

要问这是么子 事 咂嘀嘀， 听我们慢 慢

$\overset{>}{5}$ 0 $\overset{>}{5}$ 0 | $\overset{>}{1}$ 0 0 | 5 5 5 7·6 | 7 6 5 5 7 |

跟你 说。 呀呀哎 嗨呀，衣呀嘀嘀嗨，

当卜七卜 当卜卜 | 当卜七卜 当卜卜 |

5 5 5 7·6 | 7 6 7 5 7 | 5 5 5 3 2 | 1 7 |

呀呀哎 嗨呀， 呀呀嘀嘀嗨， 听我们慢慢 跟你

七卜七卜 当卜卜 | 七卜七卜 当 0 |

第四章 表演特色与乐队建制

（乐谱，略）

```
┌ 3  1    2 3  │ 5 0 0 │
│ 当卜当卜 七卜七卜 │ 当 0 0 ┤
```

第二节　乐队建制

一、主要乐器

溜子乐队常由五件乐器组成，分别为鼓、土锣、马锣、双钹（分头钹、二钹，亦称上下手）。双钹音色特别，通常一高一低、一亮一哑，从而形成鲜明对比，再加上乐手之间的默契配合以及高超技艺，可发出短促而沉闷的"卜"音，亦可奏出铿锵悦耳的"七"音和富有动感的"可"音。双钹还可根据速度的快慢、力度的强弱、节奏的紧密松弛以及敲击钹的不同部位而奏出色彩缤纷的美妙音色，表现力和模仿力大大加强。双钹以模仿飞

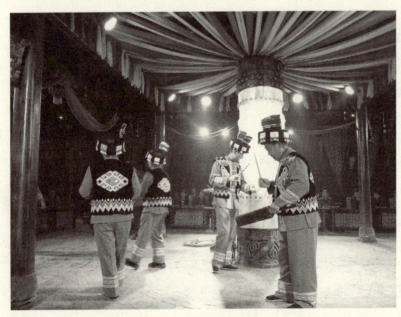

打溜子表演场景

禽走兽居多,很多曲牌亦以动物动态而命名,如"燕拍翅"、"凤凰闪翅"、"龙虎斗"、"八哥洗澡"、"鹞子翻身"等,形象生动。

打溜子在演奏中,由于敲击各种乐器的力度和位置不同,所发出的音响也会有所差异,从而体现了乐器的多种性能。"四人溜子"由一面马锣、一面大锣和两副钹共四件乐器组成。这四件打击乐器,均用民间土法手工制成。它的形状与一般汉族地区的锣钹近似,但乐器形状及音响特点与北方地区打击乐用铜器所制有所不同。北方戏曲打击乐以及民间锣鼓乐用的钹、锣等乐器,用料普遍是黄铜(俗称响铜),发音特点清脆洪亮。而打溜子选用的乐器均由民间手工铜匠用青铜锤制而成,乐器的材质较黄铜软,发音相对柔和。

(一)马锣

马锣又有小锣、钩锣等称谓,其直径约19厘米,边高约2.5厘米,重量400克左右。锣面平坦而光滑。音色清脆明亮,敲击时,带给人一种喜悦、欢快、轻松、跳跃的感觉。音色成扇面传播。音色有"呆"、"单"、"丁"

打溜子表演场景

三音之分。它是合奏中的高音乐器兼指挥,除独奏、领奏外,常用掩音奏法(即敲击后让声音立即休止),使节奏进行富有跳跃轻松感,且富于弹性。另外,马锣亦常与头钹齐奏,以加强强拍的节奏。

(二) 大锣

大锣又叫"镇锣",外形如盘,锣面平坦无脐,锣壁较厚,锣身不漩光,留有锤锻痕迹。直径33厘米左右,边宽3.5~4厘米,锣边一侧钻孔系绳。锣捶由木棒制成,长20厘米,头大尾小,捶头不包绸布。大锣是合奏中的骨干和低音乐器。演奏技法有击心、击边、轻击、重击、延长及迫锣等,音色浑厚洪亮。敲击时,给人以雄伟壮烈的感觉,音呈放射状传播。音色有"仓"、"倾"、"当"三音之分。锣沿系有锣绳,左手持锣,左手掌贴靠锣沿,通过捂锣沿控制大锣的余音。大锣持于胸前部位,锣面斜向外。音圆润,浑厚,集中。以配合右手捂音,左手时紧。

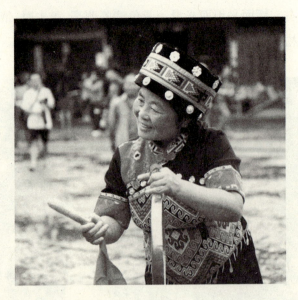

大锣①

① 图片源自 http://dp.pconline.com.cn/dphoto/list_2420153.html。

（三）钹

钹有头钹和二钹之分，它们的面径比汉族钹要略宽一些，钹面较薄，发音柔和明快，属于合奏中的中音乐器。头钹直径约23厘米，钹边宽7.5厘米，圆拱顶直径8厘米，高3厘米。重量650克左右。钹边微翘起（两只钹合拢时，边翘起0.5~0.6厘米），两面较光滑，略平。音不高，呈中音状。敲击时，音有下滑感，声音穿透力较马锣和大锣差。音色有"七"、"其"、"得"、"令"、"去"五音。演奏时，头钹多奏强拍、次强拍，把握演奏中的节奏。"溜子钹"演奏的"挤钹"恰似鸟飞拍翅、马嘶人笑；"亮钹"似龙腾虎跃、古树参天；"侧击"好似马蹄过桥、鸟语啼鸣；"跳钹"似鞭炮齐鸣；"闷钹"似鸭儿扑水；"擦钹"好似牛背擦痒；"揉钹"如同龙卷风。"溜子钹"丰富的表现力，带给观众极大的听觉冲击。

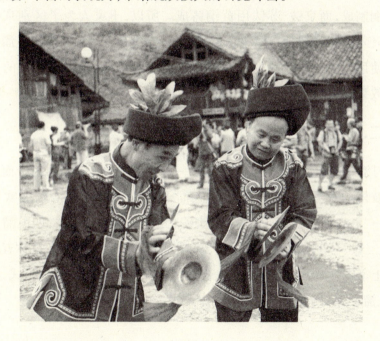

钹

（四）二钹

直径约22厘米，钹边宽7.5米，圆拱顶直径7厘米、高3厘米左右。重量550克。音属中音，比头钹音稍亮，有下滑感，声音穿透力较头钹好。

钹边微翘（两只钹紧合时，翘起0.6～0.7厘米），两面略平而较光滑。音色有"配"、"卜"、"丹"、"各"、"干"以及"可"六音之分。二钹多奏弱拍，切分节奏音型变化多样，加花密集频繁，演奏起来技巧性很强，一般人不易掌握，但它的艺术效果很独特，是打溜子中非常有色彩有个性的部分。钹的基本技法有闷击、亮击、侧击三种，但在演奏中其节奏音型变化无穷，非常复杂，技艺要求很高。①

打溜子是土家族民间特有的器乐合奏艺术形式，乐器均用土法手工制作，带有显著的民族特色。马锣和大锣的形状不仅与京锣、苏锣和小锣不同，连制造时的材料也有所区别，马锣比小锣小，比云锣大。大锣比京锣、苏锣大得多。马锣和大锣的锣面平坦，而京锣和苏锣锣面有不同程度的凸起。钹比京钹、苏钹大而薄，更没有苏钹边那样翘得高。溜子乐器用青铜制成，而京钹、苏钹用黄铜铸成。所以，土家人为了区别京锣京钹、苏锣苏钹，习惯把打溜子乐器称为"土锣土钹"。在现代创新溜子曲牌中使用的头钹和二钹也有大小形制完全一样的，以求得统一的合奏音色效果。

二、乐器组合

打溜子的组合形式可分为两种：一种是单纯的打击乐器组合而成的清锣鼓乐——"三人溜子"和"四人溜子"；另一种是打击乐加吹奏乐器——"五人溜子"。三人溜子由头钹、二钹及锣组成乐器，四人溜子由头钹、二钹、马锣和大锣组成乐器，在四人溜子中再加一唢呐，就称五人溜子。土家族打溜子一般多由四人合作，但也有三人和五人组成形式，故有"三人溜子"、"四人溜子"、"五人溜子"之分。

① 张东升. 轻盈灵动的旋律, 声染四座的声响[J]. 民族艺术研究, 2008(03).

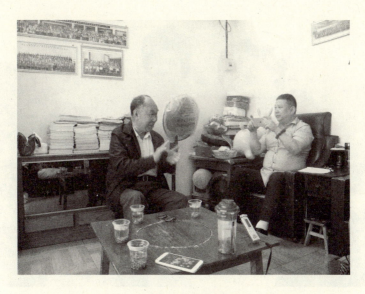
田隆信访谈现场

（一）三人溜子

"三人溜子"为土家族打溜子的本土初始乐队编制演奏形式，主要分布在永顺县、古丈县、保靖县酉水河沿岸的土家族聚居区。演奏乐器为头钹、二钹、大锣三件，分别由三人演奏。其特点是由二钹主奏，头钹则相应而行，以活泼明快的挤钹见长，大锣则引点收尾填补空缺，头钹用"磕击"领奏，头二钹善用"跳击"手法，其速度较快、节奏活泼。三人溜子属于较为简单的原始溜子乐器配置与组合形式。譬如保靖的《大纺车》摘句：

```
┌1─────────────────────┐ ┌2──────────────┐
呆呆  呆卜卜 |当 卜 七 卜 仓' | 呆卜卜  当卜七卜 仓' |
┌3──────────────┐ ┌4──────┐
呆卜卜  仓卜七卜 仓当|七仓 仓卜七卜 |仓卜 七卜 七当 |

七当 仓卜七七 |仓当七卜七卜 仓' |
```

其中反复出现"呆呆 呆卜卜 呆卜卜"特别音型，不过这些"呆"字并不是马锣的声音，而是双钹吹奏出现的效果，是属于较为简洁的原始溜子曲乐器配置与组合形式。

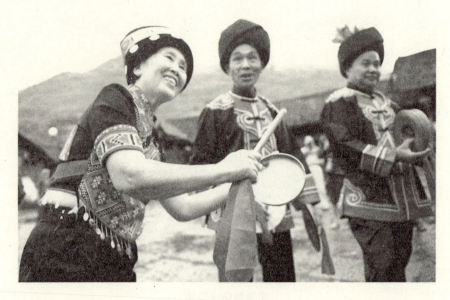

三人溜子队

（二）四人溜子

"四人溜子"是在"三人溜子"的基础上发展而来的，演奏乐器添加了小锣（俗称"马锣"，土家人叫"交子闭"），主要分布在酉水河两岸的永顺、龙山、保靖三县交界的土家族聚居地。它增加了"马锣"的高音声部，形成了独特的山区文化意识，分别由四人担任演奏。小锣控制节奏，属击乐高音部分，起全曲的指挥作用；头钹在强拍，二钹在弱拍，两副钹交错敲击形成轮奏；大锣则多用于填句、定段和扫尾，是乐曲的旋律，俗有"溜子骨架"之称。[①] 艺人有这样的比喻："头钹二钹相挤对话，大锣故意从中打岔，只有马锣狗跳猫跳，到处找些空子来插。"四件乐器紧密配合，充分发挥每件乐器的演奏技艺，用来塑造丰富多样的音乐形象。"四人溜子"的音响和音色对比富于变化，音乐的表现力更加丰富。这种组合形式是土家族"打溜子"最有代表性的表演形式，分布地域最广。还以《大纺车》为例来比较看不同的效果：

① 肖笛.湘西土家族打溜子的音乐艺术特征探究[J].华章,2010(31).

	呆 呆	呆 卜 卜	仓 卜 七 卜	仓'	呆 卜 卜	仓 卜 七 卜	仓'
锣部	X X	X O	O X	O	X O	O X	O
	O	O	X O	X	O	X O	X O
钹部	X O	X O	X O X O	X	X O	X O X O	X O
	O X	O X X	O X O X	O X X	O X X	O X O X	O X X

	呆 卜 卜	仓 卜 七 卜	仓 当
	X O	O X	O X
	O	X	X X
	X O	X O X O	X O
	O X X	O X O X	O X X

它既有马锣的"呆"与钹"卜、七"结合的和声效果，又有马锣的"呆"与大锣的"仓"结合的高低音对比效果，还有"单、当"的和音效果。

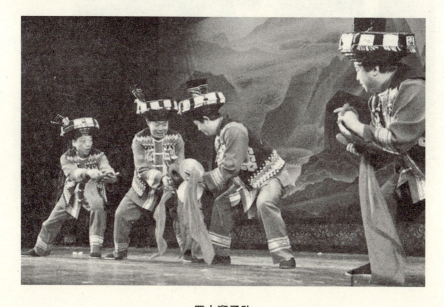

四人溜子队

(三) 五人溜子

"五人溜子"又称"五人吹打"、"五支家伙",乐队编制是在"四人溜子"的基础上,加上土唢呐后从本土打击乐向吹打乐发展的新的演奏形式,只在"安庆调"曲牌中使用。主要分布在距酉水河较远,地势较平的乡镇,以永顺县石堤镇、灵溪镇、麻岔乡最为盛行。"五人溜子"的组合形式分为两种:一是大锣、双钹、鼓和唢呐;二是大锣、马锣、双钹和唢呐。其演奏特点是以唢呐领奏,大锣引路转点起指挥作用,曲牌旋律化,气氛热烈而欢快。另一种"五人溜子"是在"三人溜子"的组合形式中加进唢呐和边鼓。"边鼓"是用羊皮蒙面的一种扁形鼓,鼓面直径约为八市寸。为适宜山地行走以便携带,鼓沿有一把手,左手持鼓,用右手单键击鼓。在演奏过程中,"边鼓"起指挥作用,演奏曲牌有《迎亲调》《迎凤曲》等。

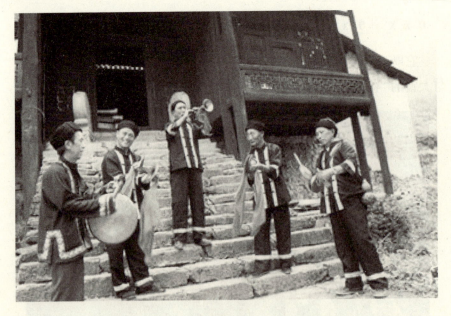

五人溜子队

在此以第二种为例。永顺《拜堂迎凤溜子》例句:

念谱	呆 仓	呆 仓	七 卜 七 卜 仓'	配 仓 配 七 仓
锣部	X 0	X 0	X X　　　0	X 0 X 0
	0 X	0 X	0　　　X 0	X 0 X X
钹部	X 0	0 X	X 0 X 0 X 0	X 0 X 0
唢呐	0 X	0 X	0 X 0 X 0 X	0 X X 0
	2 1	6 5	3 2　　5 1	6 5 3

七 配 七 仓	七 配　仓 卜 当	七 卜 七 配
X X 0	X X　　0	X X
0 X X 0	X X　　0	0
X 0 X 0	X 0 X 0 X 0	X 0 X 0
0 X 0 X 0 X	0 X 0 X	0 X 0 X
3 2 1	2 3 6	5 3

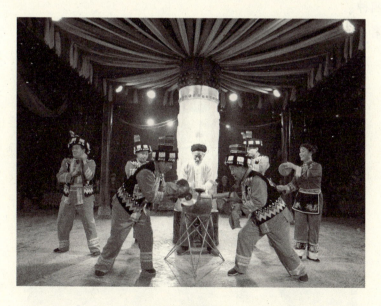

打溜子表演场景

此例无鼓配器,响亮的马锣与浑厚的大锣音色对比,更具有节庆气氛。溜子曲与吹奏曲的句法结构是基本一致的。

除此以外,在四人溜子的基础上增加唢呐而形成五人溜子,再增加堂鼓而形成六人溜子。有时多至七人(两支唢呐),形成土家族特有的溜子吹乐建制。

三、队形排列

打溜子演奏排列位置通常分为三类:经向排列法、方块排列法和纬向排列法。无论是哪种排列法,既要照顾前后,又要关照左右。可见土家族先人在挤钹的排列位置上是费尽心思的,既考虑了队形的可观性,又兼顾了声部特色。

(一)经向排列

土家族先人一般都居住在高山峻岭之中,道路较为崎岖难行,娶亲时,打溜子乐队只能成单行前进,这种经向排列法,在崎岖的山路上是最为适用的,故一直流传数百年直到交通发达的今天。此排列法又可分为以下四种:

第一种:马锣　大锣　头钹　二钹

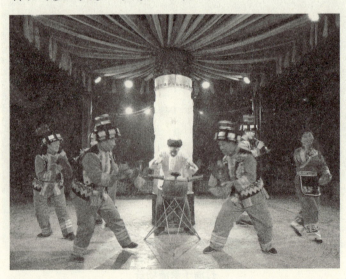

打溜子表演场景

第二种：二钹　头钹　大锣　马锣

第三种：马锣　二钹　头钹　大锣

第四种：大锣　头钹　二钹　马锣

（二）方块排列

打溜子的四个人各占一方使队伍形成"方块"形，这种排列法的优点是：音集中，四人彼此相近，便于互相照顾。它也可以形成以下四种排列方式：

第一种：马锣　二钹
　　　　大锣　头钹

第二种：大锣　马锣
　　　　头钹　二钹

第三种：头钹　大锣
　　　　二钹　马锣

第四种：二钹　头钹
　　　　马锣　大锣

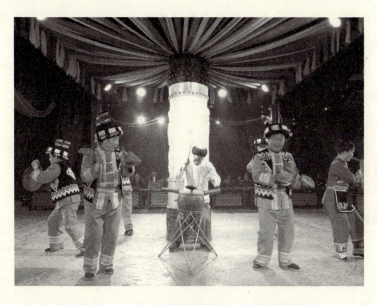

打溜子表演场景

在方块排列法的四个队形中,每排都可以左右交换位置,但只是在一排内左右两人交换位置,不能隔排前后两人交换位置。

(三)纬向排列

纬向排列法和经向排列法是一样的,区别是把经向排列的队形横过来,也就是把纵队变成横队,队形也是同样的四种类型。如今的土家族地区已有宽阔的公路,大部分村寨都拥有宽阔的大道,经向排列法已不适应宽阔的路面,逐渐被方块排列法所取代。而纬向排列法是借鉴经向排列法产生的,虽然在实际演奏中也在应用,但因其队形长,音不集中,故没有方块排列法实用。总之,打溜子队伍的排列位置不管怎样改变,不可能超越上述八种排列法的范围。

四、乐器奏法

(一)大锣演奏与表现

1. 常规奏法

大锣演奏方法有:"重击"锣面中心;"轻击"锣面中心偏下;"边击"锣的边;"闷击"是击奏后右手掌迅速捂音;"亮击"是左手掌离开锣沿,敲击出大锣振动的散音。右手大拇指和食指握住锣褪,中指、无名指、小指自然伸开,敲奏时,在手腕的控制下,距离锣面仅一寸的部位运动锣褪(故而有"会打大锣的不离寸"的说法),与京大锣的敲击方法绝然不同。

"闷击"和"亮击"相互交错演奏,是溜子锣的表现特色,也是"打溜子"独具特色的一种演奏。如下例:

上例中每乐句的分句处多用捂音。第一乐句(第1、2小节)和第二乐句(第3、4小节)都在落句处重击并捂音,第三乐句(第6、7、8小节)是依据旋律节奏有轻有重地演奏,音量轻、重和音色散、闷的对比,构成了溜

子锣演奏的特点,有效地突出了"打溜子""挤钹"的风格。

与田隆信(中)合影

2. 加花变奏

一般击乐类是在鼓点的统一指挥下,鼓和小锣用加花多变的手法,而大锣被视为锣鼓中基本节奏的骨架,其节奏是基本不变的。但在"溜子"曲牌中,大锣的加点、加花变奏却是一种极佳的表现手法,在民间击乐合奏中,锣起着分节落韵的功能,溜子锣也不例外,如下例:

大锣采用加花演奏,其形态多种多样。如上例又有以下奏法(如下例)。出自不同艺人之手的加花不胜枚举,这种手法丰富了音乐的表现力。常见的大锣变奏有:

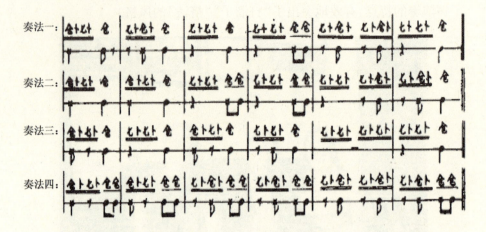

3. 大锣的局部指挥功能

在一些"溜子"曲牌中,有不定小节的无限反复,如吹打乐《安庆》,全曲分为五翻,每翻都用大锣转换引点而起翻,以此衔接乐段。《安庆》每翻段落的尾句的奏法如下:

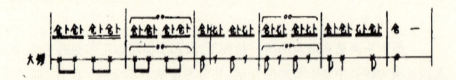

上例通过大锣的两次换点以及切分的手法,使快速的"挤拨"突然停住,体现了大锣的局部指挥性能。在曲牌《双龙出洞》《单燕拍翅》中也有上述表现手法。

在一般情况下,大锣与头钹同韵,但有时大锣也采用抢拍的手法,把击点落在二钹击点上。如永顺流行的尾巴句,一般打法为例 A,抢拍打法为例 B。

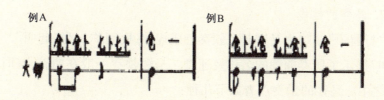

大锣的边击多用于切分的强拍和后半拍,其几种奏法练习曲如下:

大锣(填锣)练习曲

(分　谱)

$\frac{2}{4}$　$\frac{3}{4}$

1. ‖: $\frac{2}{4}$ 呛 0 | 呛 0 | 呛 0 | 呛 0 :‖

2. ‖: $\frac{2}{4}$ 0 呛 | 0 呛 | 0 0 | 呛 呛 :‖

3. ‖: $\frac{2}{4}$ 0 0 | 呛 0 | 0 0 | 0 呛 :‖

4. ‖: $\frac{3}{4}$ 0 呛 呛 | 0 呛 0 呛 | 0 呛 呛 | 0 呛 0 呛 :‖

5. ‖: $\frac{3}{4}$ 0 呛 0 呛 | 呛 0 呛 0 | 0 呛 0 呛 | 呛 呛 0 呛 :‖

6. ‖: $\frac{2}{4}$ 0 呛 呛 | 0 呛 呛 | 0 呛 0 | 0 呛 呛 :‖

7. ‖: $\frac{2}{4}$ 呛 呛 | $\frac{3}{4}$ 呛 呛 0 呛 0 :‖ 呛 呛 0 ‖

8. ‖: $\frac{2}{4}$ 呛 呛 0 | 呛 呛 0 | 呛 0 | 0 呛 0 :‖

(二)马锣的奏法与表现

1. 马锣的演奏

马锣不系锣绳,锣的正面平放于左手掌,用大拇指扣住锣沿,但不宜过紧,右手五指握住锣棰。敲击时,左手掌将锣富有弹性地抛起,在抛起的一瞬间,锣槌击奏锣反面,锣面下落,左手掌自然捂音,发出短促而不留余音的"呆"。马锣分"重击"和"轻击",演奏时,抛起抛落的绝妙手法常使人眼花缭乱。

2. 马锣的性能

"打溜子"曲牌由马锣起点领奏已成规律,民间称之为"起叫"。马锣"起叫"展示了所奏曲牌的名称及速度。马锣领奏一般在曲首,有时也在曲牌之中。马锣的领奏点有如下几种:

| 呆 呆 |,| 呆呆呆 |, | 呆呆呆 ‖ 呆 呆 | 呆呆 0 呆 | 0 呆呆 |, 呆呆呆 ‖

与田隆信(中)合影

在曲牌分段处,多有连三槌的领奏形式出现,俗称"三叫":

呆呆 呆卜卜 | 仓卜七卜 仓 | 呆呆 呆卜卜 | 七卜仓卜 仓 |
呆呆 呆卜卜 | 仓卜 七卜 | 仓卜七卜 仓 |

在曲牌之中,马锣以单打的强起拍领奏:

呆卜卜 仓 | 呆卜卜 仓卜七卜 仓 | 呆卜卜 仓卜七卜 | 七卜七卜 仓 ‖

马锣、二钹交错节拍的领奏形式为:

呆呆 0 呆 | 呆拍 仓 | 呆拍 呆拍 呆呆 | 拍呆 | 呆卜卜 |
仓卜仓卜 七卜七卜 | 仓 - ‖

3. 马锣的奏法

"正马锣"与"花马锣"是两种不同风格的马锣打法。所谓"正马锣"是引点压拍,如节拍器一样,仅在领奏时"重击",一般"轻击"。"正马锣"使乐曲节奏清晰,突出了"挤钹"的色彩。"花马锣"是与大锣交错节拍加花演奏,这种打法艺人称之为"花打"。花马锣的演奏特点是节奏轻快跳跃,并有一定的色彩变化。

上述两种打法,在永顺地区较为普遍。"正马锣"虽有引点、压拍的作用,但较为单调。"花马锣"虽活跃了演奏的情绪,但易喧宾夺主。如综合两种打法的优点,便能很好地突出主题音乐形象,使"打溜子"的音响组合更为完美。

(三) 溜子钹的奏法与表现

1. "溜子钹"演奏

"挤钹"演奏,手腕要端平,持钹于胸腹间,两手紧握钹腕口,手指伸开,紧捂钹面,使两手掌完全控制钹的振音。左手钹在上,钹面斜对朝下。右手钹在下,钹面朝上,斜对左手钹面。击奏时左手钹被动受击,右手钹主动相迎。两钹相击时,上下钹略错位,使钹腕口间稍有缝隙。两钹似扇形状态运动,使其在两钹腕口间,产生压缩空气震动共鸣声,加上胸腹间的共鸣区,便奏出了清亮透澈而短促的闭音"BO"。在运拨中应注意,两支"钹面"必须离开,着力点放在两支钹的手腕部位。

"亮击"又叫"散音",是将捂钹的两手松开,敲击出明亮而松散的延留振音。亮击有两种方法:一种是两钹沿相靠,两手向胸内张开,敲发出金属的延留振音;一种是钹沿不相靠,敲发出明亮的散音。"亮钹"一般用于分句的落拍处,或乐句中的四分音符、八分音符处。音响谐音为"拍"。如下例:

"侧击"也叫"磕击",演奏时将右手钹直立成90度,用钹边敲击左手钹的钹面或钹腕口,弱击钹面部,强击钹腕口,发出一种特殊的"叮""呵"的音响。

"跳钹"分为自然跳钹和控制跳钹。自然跳钹是运用"挤钹"的手法,两钹相碰时有弹性地自然跳动,发生快速的"BoBo"。两下跳音,如同弦乐器上的自然跳弓。控制跳钹是运用手腕力的作用,控制性地跳动两下或三下,恰如弦乐器上的控制跳弓,发音为"Bo"、"BoBo"、"BoBoBo"。乐曲演奏中以二钹跳钹为多。分节、分句处的跳钹叫"垫钹",头、二钹相错节拍叫"抢钹",如"七七卜卜　卜卜七七"。"抢钹"在"三人溜子"曲牌中运用普遍,用以代替"挤钹",风格别具一格。

"揉钹"是运用两支钹的钹面相磨,似揉面团,音响谐音为"呼"。

"擦钹"手法分为两种:一种是运用"挤钹"的持钹法,将两支钹斜对方向擦击,发音似短促的"查"。一种是用"亮击"的持钹法,运动两支钹斜向擦击,钹面相擦时不离开,音响似有延续音"七"。

"挤钹""打溜子"之所以被视为一门独特的民族击乐艺术,即在于溜子钹多变的打法及独具一格的音色,其中配合紧凑的"挤钹"是"打溜子"的一大绝艺,也是"打溜子"表演风格的鲜明特征。难怪人们常用"打挤钹"来总称"打溜子"。

"挤钹"是头、二钹用闭钹捂音的手法进行前后拍快速交替演奏,成为配合默契的整体。

"垫钹"是二钹的常用手法,用于连接乐节、乐句、乐段。如《梅花条》"头子"乐句:

谱中"∥"符号为垫钹,艺人把这种分句的垫钹叫起"拍拍"。往往"拍拍"一起后必为挤钹。垫钹的运用一方面是乐曲本身风格的需要;另一方面是为衔接乐句,能更准确地演奏后半拍以调整钹序。"垫钹"的运

用使"打溜子"击乐别具风格。

2."溜子钹"钹序

"钹序"是指头、二钹相互交错的运钹规律，正确的钹序规律，对表现曲牌的主题音乐形象起着重要作用。钹序一般原则为：下头钹唱谱为"七、丁、令"，下二钹唱谱为"卜、可、拍拍、拍拍拍"。

如《鸡婆下蛋》"二番头子"上乐句：

上例是正确的钹序，第2、3小节头钹的连击，二钹的垫钹，形象地描绘了鸡拍翅的声态。如果用平分秋色的交错演奏，上例就显得较为僵硬而没有色彩了。又如《八哥洗澡》"头子"乐段。本乐段头钹的连击，是乐曲本身色彩的需要。如果不这样打，势必会使头、二钹交换拍位，使乐曲难以演奏下去，这是不允许出现的。

综上所述，溜子钹的钹序既有一定的规律性，但由于乐曲所表现的艺术形象的需要，也可以突破其规律性。研究分析各种溜子曲牌的钹序，是掌握"打溜子"风格的关键。

"打溜子"所用乐器中大锣的演奏敲击的力度强弱、音色效果要根据牌子的表现内容来决定，要求有乐句感，段落清楚。其中最为重要的是钹。"头钹与二钹的组合是打溜子基本的组合单位，头、二钹的演奏方法是用食指和中指夹起绕钹带旋转一周，钹在手中不能松动，否则不能敲击出正确的音色。在双手持好钹后，击奏时两钹碗要适当交错开，快速相对互击，注意手掌根部先接触，手掌再闭合，然后利用反弹力迅速抬起。传统打法有亮击、闷击、侧击之分，创新的有钹钱、滚边、揉钹等新技法。亮打和闷打是其最基本音乐语汇且不易掌握，尤其是闷打，须要练习者有灵敏的音色辨别能力和坚持不懈的练习才能自如运用。"[①]正如老艺人所

① 肖笛.湘西土家族打溜子的音乐艺术特征探究[J].华章,2010(31).

说:"要打得像说话一样,一清二楚,有韵有律。"其最具特色的演奏形式就是"挤钹溜子",即双钹的快速轮奏,如:

```
头 二   丁.丁 丁丁 | 七 当 配 | 当卜当卜 七卜七卜 | 当卜七卜 当 |
 0  0   | X.X  X X  |  0       X   | 0 X 0 X  0 X 0 X  | 0 X 0 X  0 |
        |           |              |                   |            |

七郎 七郎 | 七郎 当 配 | 当当 七当 七卜七卜 | 当 配 当 |
X 0  X 0  | X 0  X  0  | X 0  X 0  X 0 X 0  | X  0  X  |
0 X  0 X  | 0 X  0  X  | 0 X  0 X  0 X 0 X  | 0  X  0  |

当卜 | 七当 西 刷 | 七卜当卜 当卜七卜 | 当卜卜 当卜卜 |
X 0  | X 0  X  0  | X 0 X 0  X 0 X 0  | X 0 0  X 0 0  |
0 X  | 0 X  0  X  | 0 X 0 X  0 X 0 X  | 0 X X  0 X X  |

七卜 当配 七郎 当 |
X 0  X 0  X 0  X  |
0 X  0 X  0 X  0  |
```

注:"丁、配、郎、西、刷、七、卜"均是象声词,模仿由不同击奏手法产生的不同音色。"头"指头钹,"二"指二钹。

头钹的演奏技术十分独特,两副钹的配合演奏是土家族打溜子的显著特点。"挤钹"是打溜子中特有的技巧,通常使用闷打奏法演奏时两只钹由慢到快交替演奏,一前一后紧紧咬合,速度在通常每分钟 160 拍以上演奏四个十六分音符,这一技巧有相当的难度,在打溜子曲牌中常作为华彩出现,也极具表现力。[①] 作曲家谭盾先生在他的交响乐作品《地图》中有一打溜子片段就运用了挤钹这一技巧,采用多媒体手段巧妙地将民间艺人演奏打溜子的录像画面与声音融合于交响乐,民间艺人高超的演奏

① 肖笛.湘西土家族打溜子的音乐艺术特征探究[J].华章,2010(31).

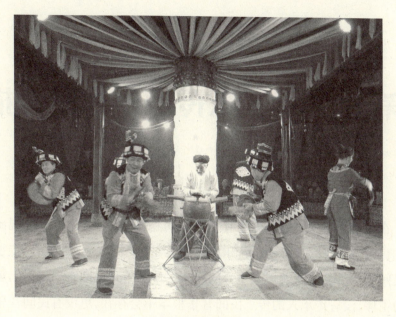

打溜子表演场景

技艺令人赞叹不已。"侧击"是右钹边垂直击奏在左钹边,发出"丁可丁可"的音响。"擦钹"是两只钹斜着擦身而过,发出"戏、耍"的声音。"滚边"是用一只钹的钹边在另一钹的钹碗内做出像车轮般的滚动摩擦发出连续的刺耳的"吱吱"声。"揉钹"是两只钹相对左右抖动钹互击碰撞发出的声音,通常用来表现鸟禽拍翅抖动的形象。[①]

从以上谱例可清楚地看出,"挤钹溜子"实际上是在复杂的节奏配合中,运用各种不同的击奏手法,通过不同音色、力度的变化与对比,从而产生丰富艺术效果的一种表演形式。演奏起来热情奔放,疏密有致,柔中有刚,刚柔相济。长期以来,"打溜子"一直作为一种独立的民间艺术形式而存在,但近年来随着社会的发展,"打溜子"的表演形式逐渐丰富,而且随着国家对于民间艺术的重视,其表演也开始走向专业化。

[①] 肖笛. 湘西土家族打溜子的音乐艺术特征探究[J]. 华章,2010(31).

第五章　活态传承与现状素描

在传统社会中,人文、生态环境的相对稳定,使得文化传承呈现出一定的稳定性与延续性。传承音乐文化的人是"文化传承"之核心,传承人在民间音乐传承中有着极其重要的作用。传承人是民间音乐得以上承下传的主体,没有传承人的传承民间音乐根本不会存在,更没有民间音乐的发展。传承人在传承过程中起着承上启下的作用。张紫晨在《民间文艺学原理》一书中将传承人界定为"长期直接参与民间文艺活动,并通过自身进行演唱或讲述民间作品的传承者"。传统时期,民间音乐艺术的传承贯穿于民众生活,家族、村落是其主要传承空间,长辈的熏陶和村落艺人的影响是艺人学艺的最初动因和初级渠道。口传心授的传承方式使民间音乐艺术在乡土社会中表现出顽强的生命力。

第一节　活态传承

土家人喜欢用歌舞、乐器来丰富自己的日常生活,物质条件普遍较差的年代,民间认为打"溜子"纯粹、好玩、有趣味,因为它是一种喜乐的表达,其表现方式很简单也很直接。当我们走进土家居住区,有时可见老百姓在结束一整天辛勤的劳动之后围坐在火塘边,通过"溜子哈"(土家话称呼"打溜子")来娱乐自身,以此消解一天的疲惫,而旁边的孩子耳濡目

染,也纷纷用石块、木片相击为乐来进行模仿。这仿佛是一种愉快的游戏,正如汉斯—乔治·伽达默尔所说的那样:游戏的主体不是游戏者,而游戏只是通过游戏者才能得以表现。在土家"打溜子"游戏中,有着共同的"参与性"。就传承意义而言,游戏本身或许已经隐退,操作者、参与者的行为却成了显性的事项,构成一种"娱乐需求—集体游戏—娱乐需求心象"的表达式。①

然而,正是这种世代传承的表达,构成了土家族"打溜子"既简单又意义深长的价值体系。在"打溜子"中,操作者互操"家伙"(土家话称呼"打溜子"乐器),如痴如醉,进入一种忘我境地,很多人在日常生活中自觉学会了"打溜子",民间"家伙手"(土家话称呼"打溜子"师傅)则让"打溜子"这一文化事象在历史的缝隙里生存变化着。

一、代表性传承人

（一）罗仕碧

罗仕碧,男,土家族人,1931年出生在永顺县麻岔乡,是罗家班第二代传人罗玉轩的侄子。从小深受打溜子艺术的熏陶,13岁师从其伯父罗玉轩学习"五人溜子"。很快便加入到了乐队班演奏中,擅长吹唢呐。他

国家级传承人罗仕碧②

① 唐璟.流动的景观:湘西龙山县土家族"打溜子"的文化特征[J].贵州大学学报(艺术版),2009(04).

② 来自湖南省非遗网。

吹奏的唢呐曲,音色洪亮,特别是循环换气技巧更是运用自如,是当地有名的唢呐王。

1956年参加"湖南省艺术观摩大会"。1957年元月,罗仕碧参加湖南省农村群众艺术观摩会演大会,他演奏的"五人溜子"《将军令》《安庆》获优秀节目二等奖。1957年3月到北京参加第二届"全国民间音乐,舞蹈观摩大会",受到周恩来、朱德、宋庆龄、董必武等国家领导人的接见,并在怀仁堂合影。1959年3月进京参加全国第二届民间音乐舞蹈观摩汇演大会,他表演的节目被评为优秀节目。1964年参加州里演出,表演曲牌《将军令》《安庆》等。2002年,张家界民族风情园聘其为师,传授"溜子"、唢呐。2008年1月,他被文化部认定为"土家族打溜子国家级代表性传承人",2011年在家中病逝。

(二) 田隆信

湘西打溜子国家级代表新传承人田隆信

田隆信,男,土家族人。1942年出生于湖南龙山县坡脚乡。5岁学会咚咚喹,8岁学会打溜子,梯玛乐、摆手锣鼓也样样精通。田隆信出生在龙山县洗车河流域桠木湾,这里是土家族聚居地,男女老少操一口土家

语,土家族民间文化传承极为丰厚。田隆信钟爱本民族的音乐艺术,在强烈的历史紧迫感和民族使命感的驱使下,他利用下乡演出或节假日之便,孜孜不倦地进行土家族民间艺术资源的搜集整理,几乎跑遍了当地每一个土家山寨,走访了数百名民间艺人,搜集了土家族溜子曲牌230多个,为抢救、整理、研究和传承民族民间文化艺术积累了丰富而宝贵的第一手资料。

与田隆信(中)合影

73岁的"中国民间文化杰出传承人"、"土家族溜子王"、龙山县政协委员田隆信,创作、演奏自己钟爱一生的土家族传统音乐——土家溜子,已经整整40年了。田隆信的童年是在湖南龙山县土家族聚居地——坡脚乡度过的。在他4岁半时,母亲精心挑选了一根山竹,为他做了他人生中第一支土家乐器咚咚喹,并教他如何吹奏。从此,咚咚喹成了这个土家放牛娃的最好伴侣。七八岁时,田隆信向土家族民间艺人向积皇、向积培学习打溜子。从此,人们总能在土家各个村寨的红白喜事上见到田隆信忙碌而单薄的身影。

在田隆信家里

1974年3月,田隆信调到县文艺工作队任乐手。看着童年时的师傅们,那些艺深业精的民间老艺人一个个从视线中消失,他暗下决心:一定要将师傅们的事业发扬光大。从此,田隆信踏上了抢救土家族艺术的征途。他白天赶路,晚上与民间艺人促膝交谈,收集土家族快要失传的艺术。乡下没有电灯,他就用马灯;没有煤油时,就用土家人自制的枞膏照明;没有枞膏时,就打着手电筒……在这种困难条件下,田隆信竟然走访了数百位民间艺人,收集了土家族溜子曲牌230多个,以及咚咚喹曲牌、摆手歌、哭嫁歌等音乐资料120多万字,收集整理各种地方戏曲唱腔曲牌和表演艺术资料260多万字,先后写出了《湘西州曲艺音乐集成》《中国曲艺志:龙山县资料本》《中国民族民间器乐曲集成:湖南卷·龙山县资料本》三本书。

田隆信曾在龙山县文工队、汉剧团、文化馆工作,主要进行音乐创作。他本人还是中国少数民族音乐学会会员、湖南省音乐家协会会员、湖南省戏曲音乐学会会员、湘西自治州音协名誉主席、湘西自治州五届人大代表、湖南省七届人大代表,政协常委、政协副主席。他还精通土家族语言,

擅长演唱、演奏土家族民歌及各种土家民族乐器。他创作（合作）并担任主奏的土家族吹打乐《毕兹卡的节日》，1986年获全国民间音乐舞蹈比赛一等奖，1987年出国演出，1998年还荣获"湖南省建国以来优秀文化成果奖"。他还曾在《东方之星》《中国土家族》等25部电影、电视艺术片中承担过演唱、演奏任务。曾被全国30多家报刊发表过90多篇通讯报道及专访文章。还被中央电视台、中央人民广播电台等多家新闻单位进行过专题报道。1987年6月，参加湖南省民间歌舞团，8月随团出访波兰，参加"第十九届扎科潘内国际山区民间文艺竞赛"，获伴奏奖。十一届三中全会以来，他先后被县人民政府、州政协、州人民政府、省文化厅、省人事厅、省人民政府分别授予"县劳动模范"、"州优秀政协委员"、"自治州模范科技工作者"、"全省文化工作先进个人"、"湖南省少数民族地区先进科技工作者"等光荣称号。他的名字及成就已荣列《中国当代文艺名人辞典》《中国少数民族艺术辞典》《中国音乐家音乐人才辞典》《中国当代少数民族名人录》《中国民间名人录》《中国群众文化人物录》《中国当代艺术界名人录》《湖南当代文艺家传略》《湖南音乐家名录》等辞书。

田隆信访谈现场

1983年10月,田隆信跟随龙山县文化服务队代表湖南参加全国乌兰牧骑式演出队文艺会演。为了创新求变,使土家音乐走出去,田隆信决心从土家传统的咚咚喹入手,进行再创作。在以后的30多个日日夜夜里,田隆信在经过无数次对比和试唱后,终于发现了土家咚咚喹的缺点:音量小、音域窄、表现力弱、音准差,不适宜舞台吹奏表演。他对症下药,反复试验。为了制作一支理想的咚咚喹,田隆信20多次上山,足迹遍及土家山寨的山山岭岭。他从山里砍回10多捆毛竹,先后制作了百余支咚咚喹。经过连续30多天的验证和比对,田隆信在传统咚咚喹的基础上多开指孔,严格校音,强调装饰,以最后一孔为筒音,用以控制音准,从而有效地拓展了音域。

采访田隆信现场

接下来,他结合咚咚喹打音、颤音兼备的特点,从自己搜集的多种咚咚喹原始曲牌中选定"哟"曲牌,创作出了他人生中第一首土家咚咚喹独奏曲——《山寨的清晨》。1984年9月,田隆信带着《山寨的清晨》第一次登

上了北京的舞台。泉的声韵,鸟的鸣啭,一起流入这小小的竹管;松的奏鸣,风的和弦,奔泻自灵巧的指间……整个台下寂静无声,最后是雷鸣般的掌声。

田隆信现场演奏咚咚喹

田隆信参加国家级传承人颁证仪式(田隆信供稿)

田隆信并没有止步不前。一天晚上,田隆信梦见了当年还是放牛娃的他,在深山荒野中聆听锦鸡啼鸣的情景。田隆信决定把这个土家族的

吉祥鸟作为创作溜子曲目的主题。经过40多天的观察和生活体验，田隆信对锦鸡的各种生活场景进行梳理整合，设计了"山间春色"、"结队出山"、"溪间戏游"、"众御顽敌"、"凯旋荣归"五个部分，然后结合土家族的溜子打奏，将两者进行组配演奏，并命名为《锦鸡出山》。1985年在首都的一次表演中，《锦鸡出山》与《山寨的清晨》一样，引起了轰动。1986年，中央音乐学院民乐团携此曲赴美巡演，被《纽约时报》称为"风靡全纽约的中国民乐曲"。

田隆信访谈现场

田隆信钟爱本民族的音乐艺术，他为土家族音乐文化的保护、传承做出了杰出的贡献。"打溜子"是一种口耳相传的音乐艺术，当人们接触并学习它时，并不是靠前人的文字记载，而是靠现场的听觉、

2008年田隆信受聘吉首大学特聘教授

视觉和触觉,从具体的、真实的实践中去感受和学习。长久以来,"打溜子"一直全凭口传心授进行传承,即使是很长的曲牌也没有记谱,完全凭记忆和实践习得。那么,为什么"打溜子"的传承只凭口传心授,而没有创造出记谱传承的方法呢?这有如下两个方面的原因。一方面,在新中国成立前,掌握"打溜子"的土家族人民受压迫受剥削,被长期剥夺享受文化的权利,没有能力也无法以书面的方式对"打溜子"进行记谱传承;另一方面,"打溜子"是一种活灵活现充满即兴创作灵感的产物,它完全凭记忆、对生活的积累以及强烈的生活激情,异乎寻常地采用了用无形之法进行传承,如果采用书面方式,则不利于其表演风格、神韵和细微的情感体验及艺术表现的传授和继承。口头性的传承方式便于即兴性创作,也便于思想感情的表达,更便于广泛的群众性传播,这样就使"打溜子"获得了产生于生活、再现生活、服务于生活的永久的生存魅力。①

2012年"田隆信'土家族打溜子'大师班"在中央音乐学院开班(田隆信供稿)

① 粟茜.湖南龙山县艺人田隆信手中的"打溜子"[J].民族音乐,2010(04).

当然,这种口头式的传授方式毕竟具有局限性,由于没有乐谱方式固定下来而容易散失和遗忘,而且增加了表演过程的不确定性。田隆信为了保存"打溜子"曲牌的完整性,采集曲牌的方式主要是通过下乡出钱请农民演出,然后根据录音,在尊重原来音响的前提下进行记谱。据他统计,龙山县"打溜子"的传统曲牌有200多首,他自己现在收集了大概100多首,还没有完全整理出来,加上现在一些艺人新创作的一些串联曲牌,保守估计有400多首。在这些曲牌中,我们发现有很多是重复的变体,其变异的成因有着地域性、内容性、审美性与演奏者的即兴性及演奏处理方式不同等。同一首曲牌在不同的地区,由不同的人演奏,则有着不同的演奏法及不同的演奏效果,所以很难说传统的曲牌到底是什么样子,只能尽量去收集这些曲牌及其变体,然后仔细比较。①

2012年田隆信土家族打溜子大师班(中央音乐学院)资料汇编

① 粟茜.湖南龙山县艺人田隆信手中的"打溜子"[J].民族音乐,2010(04).

目 录

1、邀请函……………………………………（1）
2、打击乐大师班教学活动简介……………（2）
3、土家族打溜子简介………………………（3）
4、大师班全体学员名单……………………（4）
5、田隆信与大师班教师及全体学员合影（影印件）……（5）
6、"土家族打溜子"学术讲座部分参会人员名单……（6）
7、"学术讲座"会场一角（照片影印件）……（8）
8、大师班学生"汇报音乐会"曲目单……（9）
9、"汇报音乐会"学生演奏现场（照片影印件）……（10）

2012年田隆信土家族打溜子大师班（中央音乐学院）资料目录

2012年田隆信土家族打溜子大师班（中央音乐学院）讲座现场

田隆信手中"打溜子"的四件乐器演奏技法很具特色,他在传统打法的基础上创新了"闭钹"、"擦钹"、"揉钹"和"滚边"等几种演奏技法。不同乐器间的相互配打形成"打溜子"打击乐的优美"旋律"。虽然没有固定音高,但采用多种打击手法,能把情感表现得淋漓尽致。例如:把小锣反面敲击,利用击打的弹性,压住节奏,戛然而止,不留余音;运用侧钹去模仿各种特殊效果,并与闷钹进行双钹交错配打,去模仿大自然的神奇之音;大锣施以轻重缓急,中边配合打击,用轻打、重打、中打、边打的技法,制造出声音圆润清晰的音响效果。总之,根据乐器的不同,用敞、逼、亮、闷、揉、侧、益、旋转、跳、停等手法,来表现轻、重、缓、急声音的脆、高、尖、亮等,可谓惟妙惟肖。在此值得一提的是,"打溜子"最典型的特征性打法就是闷锣,即捶击锣面后用无名指、小指、指根部按贴锣心,"闷"住声音。这是"打溜子"很有特色的地方。敞锣锤敲锣心,有轻重之分。但不论是锣或钹,想要敲出各种饱含情感和寓意的声音都是要狠下功夫的。据田隆信说,"打溜子"的每一种打法都至少需要练习一个月,否则就不

田隆信土家族打溜子大师班学生汇报节目单(田隆信供稿)

是"打溜子"所要的音响效果。①

2012年田隆信土家族打溜子大师班(中央音乐学院)海报

田隆信土家族打溜子大师班(中央音乐学院)授课现场

① 粟茜.湖南龙山县艺人田隆信手中的"打溜子"[J].民族音乐,2010(04).

土家族打溜子授课提纲

一、名称由来
　　1. 家伙哈，2. 挤钹哈，3. 五子家伙哈，
　　4. 承配吾哈，5. 吾吾哈，6. 打溜子。

二、适用范围
　　1. 婴亲，2. 迎宾，3. 庆典，4. 表演。
　　打溜子原土家族喜乐，俗话说："打红不打白"。

三、历史源流
　　1. 远古：以"家伙哈"名称分析研究。
　　2. 近代：有文字记载，以两首清代"竹枝词"为例：
　　　①溪州之地黄庭多，三十五座岩窝，
　　　　春种秋收郡家底，只怕土人鸣大锣。
　　　②迎亲队伍过街坊，小儿争先爬上墙，
　　　　"卟卟""隆隆"花轿到，唢呐巧弄得佩步。
　　3. 现代：各地开始搜集整理，录谱成书，出版发行，
　　　用文字、曲谱形式传承传播。

四、流布地域
　　三人溜子：古丈的断龙、茄通等乡，保靖南部的涂乍、
　　　　　　仙人及永顺的王村、高坪等乡。
　　四人溜子：龙山的坡脚、靛房、他沙、苕车、塔泥、干溪

①

田隆信的土家族打溜子授课提纲（一）

等多，保靖县北部的龙溪、帚洞、普戎、拔茅、水田坝的和平、大坝、葫芦等多。

五、**班社流派**

班社：①以姓氏组班。如田家班、向家班、彭家班等。
②以山寨组班。如他可洞班、卯卜梯班、半南班、苓园班、农车班、马蹄班等。

流派：①以坡脚联星为代表的还原派；
②以靛房百型为代表的曲牌联缀派；
③以农车苓园为代表的发展创新派。

新中国成立后，打破了班社流派的界限，相互交流，相互学习，出现了良好的合作氛围。因此，相继组建了老人队、青年队、妇女队、儿童队等多种形式。

六、**传统曲目**

1. 曲目规模，2. 曲目分类，4. 曲目立意，
3. 曲目用途，5. 曲体结构，6. 曲目乐谱。

曲体结构俗语："有头无尾的挑子，有尾无头的溜子，多变的'头子'，不变的'溜子'，头尾相合，组成一体。"

田隆信的土家族打溜子授课提纲（二）

田隆信的土家族打溜子授课提纲（三）

2. 乐曲演奏技巧

① 乐汇换音技巧

乐汇换音技巧是土家族打溜子传统套语的演奏过程当中常用的一种技法。

② 乐句变奏技巧

"变奏"手法是民间音乐创作和表演中最常见的手法。是民间演奏家在演奏时对原乐句进行即兴发展的重手段。

③ 首尾叠音技巧

"首尾叠音"是土家族曲溜子中相邻片段之间衔接的典型技巧。其特点在于前一片段的结束音同时作为下一片段的起音，亦即二者是重叠在一起的。土家族民间形象地称之为"牛咬尾"。

④ 乐曲加花技巧

"乐曲加花"是土家族打溜子独特的演奏技巧之一。

⑤ 乐段组合技巧

"乐段组合"是民间乐手必备的一门专业知识。

八、民俗竞技

1. 民俗竞技在下面两种情况下出现：

① 两个花轿队相遇。② 路过的村寨溜子队相遇。

2. 竞技方法：

① 曲牌联缀型（吹不间断的演奏，而难以间歇不中断）。

田隆信的土家族打溜子授课提纲（四）

②对白干扰型（边演奏边说话，相互干扰，以一方打错为止）。

附：靛房百型村曲牌联缀"梅花堂曲"口诀：
"一二三大小，双飘倒恩天，
一考凤梅花，吠清八访闹。"

九、表现形式（传统表演形式"走式、立式、坐式"三种。
(3)现代表演形式(溜子系列)
① 随行演奏。 ② 舞台表演。 (1)传统建制
③ 舞路伴奏。 ④ 曲艺说唱。 ① 三人溜子
⑤ 综合吹打。 ② 四人溜子
 ③ 五子家伙
 ④ 六人吹打。

十、社会反响
1. 已列入国家非物质文化遗产名录。
2. 已有了四级传承人。
3. 职能部门已多次进行了搜集整理，出版发行。
4. 各地已开办了多起培训班，想学这门艺术的人越来越多。
5. 近年来已从农村走进了机关、厂矿、社区、校园及各地旅游景点。
6. 现已传播到祖国的各大城市，参加了各项大型的文化活动。
7. 已走出国门，传播到世界各地，打溜子已誉播海内外。

田隆信
2008.10.20

田隆信的土家族打溜子授课提纲（五）

二、传承班社组织

湘西土家族打溜子的传统班社组织主要以乡村、村寨或姓氏命名,冠名为"××溜子班"或"××溜子队",如农车溜子班、半南溜子班、马蹄溜子班和田家溜子班、向家溜子班等。各班社均有自己的演奏程式,因而形成了不同的演奏风格和艺术流派。譬如龙山县坡脚乡联星村的溜子队就是严格遵循曲谱演奏的还原派的代表;靛房镇百型村溜子队就是将主题或题材相同的曲牌联缀起来演奏的联缀派的代表;农车茶园村溜子队则是主张依据传统曲牌加以旋律加花、进行演奏技艺创新的发展派的代表。

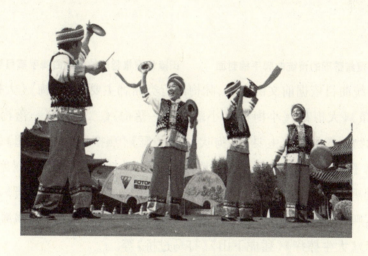

湘西土家族打溜子表演场景

改革开放以来,传统班社的界限被打破,老年溜子班、青年溜子班、少儿溜子班、女子溜子班、文艺团体溜子班、学校溜子班等相继出现,打溜子的地域限制被打破,风格流派层出不穷。

三、主要传承曲目

(一) 传统曲目

土家族打溜子的传承曲目题材颇丰,种类多样,目前搜集到的曲牌有230多支。

田隆信搜集整理的传统曲牌手稿封面　　田隆信搜集整理的传统曲牌手稿目录（一）

传统曲目依据前文的划分，咏梅出行类曲牌主要有《闹梅》《大梅条》《小梅条》《大梅花》《小梅花》《小落梅》《一落梅》《二落梅》《三落梅》等。

动物情趣类曲牌主要有《狗吠》《狗子哐》《燕摆姿》《燕拍翅》《马过桥》《狮子头》《八哥洗澡》《恩哥洗澡》《画眉跳杆》《野鸡拍翅》《寒鸡拍翅》《锦鸡拍翅》《锦鸡拖尾》《单燕拍翅》《山鹰展翅》《鸡婆下蛋》《鸭子下田》《鸭子扑水》《蚂蚁上树》《蜜蜂采花》《鲤鱼赛花》《鲤鱼飙滩》《小牛擦痒》《大牛擦痒》《猛虎下山》《打马过桥》等。

生活习俗类曲牌主要有《小纺车》《大纺车》《花枕头》《夹沙糕》《一封书》《一刚风》《庆丰收》《闹年关》《铁匠打铁》《文王访贤》《小弹棉花》《大弹棉花》等。绘意庆贺类曲牌主要有《四进门》《双喜头》《单击头》《冒尖儿》《光光铃》《抢拍拍》《倒五槌》《小一字清》《大一字清》《坦坦拍拍》《幺二三·三二一》等。

吉祥祝福类曲牌主要有《凤点头》《龙摆尾》《四季发财》《观音坐莲》《野鹿衔花》《双龙出洞》《狮子出洞》《龙王下海》《喜鹊闹梅》《老龙困潭》《顽龙缠腰》《小四季发财》等。

谱例:《喜鹊衔梅》

喜鹊衔梅

(龙二华、李清林、陈清云演奏 龙泽瑞记谱)

保靖县
土家族

快板 ♩=166

卄 当 - ｜ 当 - ｜ 当 当 . 当 ‖: $\frac{2}{4}$ 七卜卜 七卜 ｜ 七当 七七 ｜
当卜七卜 七当 ｜ 七当 当七 ｜ $\frac{3}{4}$ 当卜七 当卜 当. ｜
$\frac{2}{4}$ 七卜卜 七 ｜ 七当 七七 ｜ 当卜当卜 七当 ｜ 七当 当七 ｜
$\frac{3}{4}$ 当七卜 当卜 当 ｜ $\frac{2}{4}$ 当 拍当. ｜ 当 拍当. ｜ $\frac{3}{4}$ 七当 七拍 当 ｜
七当 七拍 当 ｜ $\frac{2}{4}$ 当当 拍拍 ｜ 当当 拍拍 ｜ 当卜七卜 当 ｜
$\frac{3}{4}$ 拍拍 当卜七卜 当 ｜ 拍拍 当卜七卜 当 ｜ $\frac{2}{4}$ 七当 当七 ｜
当卜七卜 当当 ｜ 七当 当七卜 ｜ $\frac{3}{4}$ 当当 七卜七卜 当 :‖
$\frac{2}{4}$ 呆呆 呆卜卜 ｜ $\frac{3}{4}$ 当卜七 七卜七卜 七 ｜ $\frac{2}{4}$ 七拍拍 七当 ｜
七卜七卜 当 ｜ 呆呆 呆卜卜 ｜ $\frac{3}{4}$ 当当 七卜七卜 七 ｜
$\frac{2}{4}$ 七拍拍 七当 ｜ 七卜七卜 当 ｜ $\frac{3}{4}$ 拍拍 当卜七卜 当 ｜
拍拍 当卜七卜 当当 ｜ $\frac{2}{4}$ 七当 当七卜 ｜ 当卜七卜 当 ｜ $\frac{2}{4}$ 七卜七卜 七卜 ｜
当卜七卜 当卜 ｜ 七卜七卜 七 ｜ 当卜七 当 ｜ 拍卜 当卜七卜 ｜
七当 七卜卜 ｜ 当卜当卜 七当 ｜ 七当 当 ｜ 拍 当. ｜ 当 拍当. ｜
$\frac{3}{4}$ 七当 七拍当 ｜ 七当 七拍当 ｜ $\frac{2}{4}$ 当当 拍拍 ｜ 当当 拍拍 ｜
七当 七卜七卜 ｜ 当拍 当 ｜ 当当 拍拍 ｜ 七卜七卜 当拍 ｜
当拍 七卜七卜 ｜ 当卜七卜 当 ‖

谱例：《八哥洗澡》

八哥洗澡

（传统曲目）（唸谱）

$\frac{1}{4}$ $\frac{2}{4}$ $\frac{3}{4}$

风趣　跳跃地

传谱：田隆信

$\frac{2}{4}$ 呆 呆 | 呆呆　呆卜卜 | 当　配 | 当　卜卜卜 |

$\frac{3}{4}$ 当卜七卜　当卜七卜　当 | $\frac{2}{4}$ 呆呆　呆卜卜 | 当　配 | 当　卜卜卜 |

当卜七卜　当卜七卜　当 | $\frac{2}{4}$ 呆呆　呆卜卜 | 当卜七卜　当 |

呆呆　呆卜卜 | 七卜七卜　当 | 呆呆　呆卜卜 | 当卜七卜　当卜七卜 |

$\frac{3}{4}$ 当当　的当　的卜卜 | $\frac{2}{4}$ 当卜七卜　当卜七卜 |

$\frac{3}{4}$ 当配　的当　的卜卜 | 当卜七卜　当卜七卜　当 | $\frac{2}{4}$ 七卜卜　当 |

$\frac{3}{4}$ 七卜卜　当卜七卜　当 | $\frac{2}{4}$ 七卜卜　当 | $\frac{3}{4}$ 七卜卜　七卜七卜　当 |

的当　的配　当 | $\frac{1}{4}$ 的当 | $\frac{2}{4}$ 的卜卜 | 当卜七卜　当卜七卜 |

$\frac{3}{4}$ 的当　的配　当 | $\frac{2}{4}$ 的当　的卜卜 | 当卜七卜　当卜七卜 |

$\frac{3}{4}$ 当当　的当　的卜卜 | $\frac{2}{4}$ 当卜七卜　当卜七卜 |

$\frac{3}{4}$ 当配　的当　的卜卜 | 当卜七卜　当卜七卜　当 | $\frac{1}{4}$ 配 | 当配 |

的配 | 的当 | 的配 | 当配 | 的配 | 的当 | 的卜卜 |

$\frac{3}{4}$ 当卜七卜　当卜七卜　当 | $\frac{1}{4}$ 配 | 当配 | 的配 | 的当 | 的配 |

当配 | 的配 | 的当 | 的卜卜 | $\frac{2}{4}$ 当卜七卜　当卜七卜 |

$\frac{3}{4}$ 当当　的当　的卜卜 | $\frac{2}{4}$ 当卜七卜　当卜七卜 | $\frac{3}{4}$ 当配　的当　的卜卜 |

当卜七卜　当卜七卜　当卜七卜 | $\frac{2}{4}$ 七卜七卜　当卜卜 |

$\frac{3}{4}$ 七卜七卜　当卜七卜　当卜卜 | $\frac{2}{4}$ 七卜七卜　当卜卜 |

$\frac{3}{4}$ 七卜七卜　当卜七卜　当卜卜 ｜七卜当卜　七卜七卜　当卜卜 ｜
$\frac{2}{4}$ 七卜当卜　七卜七卜　当卜当卜　当卜卜 ｜$\frac{3}{4}$ 七卜当卜　七卜七卜 ｜
当卜七卜　当卜卜 ｜七卜七卜　七卜卜 ｜当卜七卜　当卜卜 ｜
七卜七卜　七卜卜 ｜当卜七卜　当卜七卜 ｜当当　的当　的配　当 ｜
$\frac{1}{4}$ 的卜卜 ｜$\frac{2}{4}$ 当卜当卜　七卜当卜 ｜当配　的卜卜 ｜
$\frac{3}{4}$ 当卜七卜　当配　的卜卜 ｜七卜当卜　当配　的卜卜 ｜
$\frac{2}{4}$ 当卜七卜　当卜七卜 ｜$\frac{3}{4}$ 当当　的当　的卜卜 ｜
$\frac{2}{4}$ 当卜七卜　当卜七卜 ｜$\frac{3}{4}$ 当配　的当　的卜卜 ｜
当卜七卜　当卜七卜　当 ｜$\frac{2}{4}$ 拍配　当 ｜$\frac{3}{4}$ 的卜卜　当卜七卜　当 ｜
$\frac{2}{4}$ 拍配　当 ｜$\frac{3}{4}$ 的卜卜　七卜七卜　当 ｜$\frac{2}{4}$ 拍配　当 ｜$\frac{3}{4}$ 的卜卜 ｜
$\frac{2}{4}$ 当卜七卜　当卜七卜 ｜$\frac{3}{4}$ 当当　的当　的卜卜 ｜
$\frac{2}{4}$ 当卜七卜　当卜七卜 ｜$\frac{3}{4}$ 当配　的当　的卜卜 ｜当卜七卜　当卜七卜　当 ｜
$\frac{1}{4}$ 配 ｜$\frac{3}{4}$ 当卜卜　当卜七卜　当 ｜$\frac{1}{4}$ 配 ｜$\frac{3}{4}$ 当卜卜　七卜七卜　当 ｜
$\frac{1}{4}$ 配 ｜$\frac{2}{4}$ 当配　的卜卜 ｜当卜当卜　七卜卜 ｜当配　的卜卜 ｜
七卜当卜　七卜卜 ｜当卜当卜　七卜卜 ｜七卜当卜　七卜卜 ｜
当卜七卜　当卜卜 ｜当卜七卜　当卜卜 ｜$\frac{3}{4}$ 当当　拍拍　的卜卜 ｜
$\frac{2}{4}$ 七卜七卜　当 ｜拍拍　的卜卜 ｜七卜七卜　当 ｜拍拍　的卜卜 ｜
七卜七卜　当　0 ｜$\frac{1}{4}$ 的卜卜 ｜$\frac{2}{4}$ 当卜七卜　当卜七卜 ｜
$\frac{3}{4}$ 当当　的当　的卜卜 ｜$\frac{2}{4}$ 当卜七卜　当卜七卜 ｜$\frac{3}{4}$ 当配　的当　的卜卜 ｜
当卜七卜　当卜七卜　当 ｜$\frac{2}{4}$ 拍卜卜　当卜当卜 ｜七卜七卜　当　0 ‖

字谱说明：呆——小锣（马锣）　当——大锣（镇锣）　七——头钹闷打

卜——二钹闷打　的——头钹亮打　配拍——二钹亮打

谱例：《画眉跳杆》

画眉跳杆

（龙二华、李清林、陈清云演奏　龙泽瑞记谱）

快板 ♩=188

保靖县
土家族

廿 当－ 当－ 当当．当－ ‖: 2/4 呆呆的的　呆呆的的 ｜ 当卜七卜　当 ｜

呆呆的的　呆呆的的 ｜ 当卜七卜　当 ｜ 当卜七卜　当 ｜ 当卜七卜　当 ｜

七卜七卜　当 ｜ 七卜七卜　当 ｜ 七当　七拍 ｜ 七当　七拍 ｜ 当卜七卜　当 ｜

3/4 七拍　当卜七卜　当 ｜ 七拍　当卜七卜　当当 ｜ 2/4 七当　当七卜 ｜

当卜七卜　当当 ｜ 七当　当七卜 ｜ 3/4 当当　七卜七卜　当 :‖

2/4 七卜七卜　七卜卜 ｜ 当卜七卜　当卜 ｜ 七卜七卜　七卜卜 ｜

当卜七卜　当 ｜ 七卜七卜　当当 ｜ 3/4 七当　七当　当 ｜ 当　七当　当 ｜

2/4 当　拍当． ｜ 当　拍当． ｜ 3/4 七当　七拍　当 ｜ 七当　七拍　当 ｜

2/4 当当　拍拍 ｜ 当当　拍拍 ｜ 当卜七卜　当 ｜ 3/4 拍拍　当卜七卜　当 ｜

拍拍　当卜七卜　当当 ｜ 2/4 七当　当七卜 ｜ 当卜七卜　当 ｜ 七当　当七卜 ｜

3/4 当当　七卜七卜　当 ｜ 拍拍　当卜七卜　当 ｜ 2/4 拍拍　当当 ｜ 七卜七卜　当 ‖

说明：此曲开头的"呆呆的的、呆呆的的"的音响，是描绘画眉鸟跳杆的动作。

谱例：《狮子出洞》

狮子出洞

（龙二华、李清林、陈清云演奏　龙泽瑞记谱）

快板 ♩=188

保靖县
土家族

廿 当－当－当当．当－ ‖ 2/4 呆拍 当拍 ｜呆拍 当拍 ｜呆拍 呆拍 ｜

当拍 当拍 ｜ 3/4 七当 七拍 当拍 ｜七当 七拍 当 ｜拍拍 当卜七卜 当 ｜

拍拍 当卜七卜 当 ｜拍拍 当卜七卜 当当 ｜ 2/4 七当 当七卜 ｜

当卜七卜 当当 ｜七当 七卜七卜 ｜ 3/4 当当 七卜七卜 当 ‖

‖ 2/4 七卜七卜 七卜 ｜当卜七卜 当卜 ｜七卜七卜 七卜 ｜

当卜七卜 当当 ｜七当 当七卜 ｜当卜七卜 当当 ｜七当 当七卜 ｜

3/4 当当 七卜七卜 当 ‖ 2/4 拍当 拍当 ｜拍拍 当当 ｜拍当 拍拍 ｜

当卜七卜 当 ｜拍当 拍当 ｜拍拍 当当 ｜拍当 拍拍 ｜当卜七卜 当 ｜

3/4 拍拍 当卜七卜 当 ｜拍拍 当卜七卜 当 ｜ 2/4 七当 当七卜 ｜

七卜七卜 当当 ｜七当 当七卜 ｜ 3/4 当当 七卜七卜 当 ｜

拍拍 当卜七卜 当 ｜拍拍 当当 七卜七卜 当 ‖

说明：此曲 1—10 小节、15—19 小节、23—30 小节等三处都是"头子"，但三处头子有所变化。

谱例：《一条龙》

一 条 龙

（龙光友、龙顺武、龙顺成演奏　甸汉光记谱）

古丈县
土家族

快板 ♩=184

$\frac{2}{4}$ 七七卜卜　七七卜卜 | 当卜七卜　当卜卜 | 七七卜卜　七七卜卜 |
当卜七卜　当卜卜 | 当卜七卜　当卜卜 | 当卜七卜　当拍 | 七当　当卜卜 |
当卜七卜　当拍 | 七当　七卜卜 | 当卜当卜　七卜七卜 | $\frac{1}{4}$ 当　卜卜 :||

$\frac{2}{4}$ 当卜七卜　当卜七卜 | $\frac{1}{4}$ 当　卜卜 || $\frac{2}{4}$ 七卜七卜　七卜卜 |
当卜七卜　当卜卜 | 七卜七卜　七卜卜 | 当卜七卜　当卜卜 |
当卜七卜　当卜卜 | 当卜七卜　当拍 | 七当　当卜七卜　当拍 |
七当　当卜卜 | 当卜当卜　七卜七卜 | $\frac{1}{4}$ 当　卜卜 :||

$\frac{3}{4}$ 当卜七卜　当卜七卜　当卜卜 || $\frac{2}{4}$ 呆卜卜　呆卜卜 |
当卜七卜　当卜卜 | 呆卜卜　呆卜卜 | 当卜七卜　当卜七卜　当卜卜 |
当卜七卜　当拍 | 七当　当卜卜 | 当卜七卜　七当　当卜卜 |
当卜当卜　七卜七卜 | $\frac{1}{4}$ 当　卜卜 :|| $\frac{3}{4}$ 当卜七卜　当卜七卜　当卜卜 |

||: $\frac{2}{4}$ 呆呆　呆卜卜 | 当卜七卜　当 | 呆呆　呆卜卜 | 当卜七卜　当卜卜 |
当卜七卜　当卜卜 | 当卜七卜　当拍 | 七当　当卜七卜　当拍 |
七当　当卜卜 | 当卜七卜　七卜七卜 | $\frac{1}{4}$ 当　卜卜 :||

$\frac{3}{4}$ 当卜七卜　当卜七卜　当 :|| $\frac{2}{4}$ 呆呆　呆拍 | 当拍　七拍 |

当拍 七卜卜 ｜当卜七卜 当 ：｜呆呆 呆拍 ｜当卜七卜 当 ｜呆呆 呆拍 ｜
当卜七卜 当拍 ｜七当 当卜卜 ｜当卜七卜 当拍 ｜七当 当卜卜 ｜
当当 七卜七卜 ｜$\frac{1}{4}$ 当 ：｜$\frac{2}{4}$ 呆呆 呆拍 ｜当拍 七拍 ｜当拍 七卜卜 ｜
当卜七卜 当 ：｜呆呆 呆拍 ｜当卜七卜 当 ｜呆呆 呆拍 ｜当卜七卜 当拍 ｜
七当 当卜卜 ｜当卜七卜 当拍 ｜七当 当卜卜 ｜当卜七卜 当卜七卜 ｜
$\frac{1}{4}$ 当 ｜$\frac{2}{4}$ 呆可 呆可 ｜呆呆 呆卜卜 ｜当卜卜 七卜七卜 ｜
当卜七卜 当 ｜呆可 呆可 ｜呆呆 呆卜卜 ｜当卜卜 七卜七卜 ｜
当卜七卜 当卜卜 ｜呆卜卜 当卜卜 ｜当卜卜 当卜卜 ｜七当 七当 ｜
七卜七卜 当拍 ｜当拍 七当 ｜七卜七卜 当拍 ｜七卜七卜 七卜卜 ｜
当卜七卜 当卜卜 ｜七卜七卜 七卜卜 ｜当卜七卜 当拍 ｜七当 七当 ｜
七卜七卜 当拍 ｜当拍 七当 ｜七卜七卜 当拍 ｜呆卜卜 当拍 ｜
呆卜卜 当拍 ｜七当 七当 ｜七卜七卜 当拍 ｜七当 七当 ｜
七卜七卜 当卜卜 ｜七卜七卜 七卜卜 ｜当卜七卜 当卜卜 ｜
七卜七止 七卜卜 ｜当卜七卜 当拍 ｜七当 七当 ｜七卜七卜 当拍 ｜
当当 七当 ｜七卜七卜 当卜卜 ｜呆卜卜 当卜卜 ｜呆卜卜 当卜卜 ｜
拍当 拍当 ｜七卜七卜 当卜卜 ｜当卜卜 七当 ｜七卜七卜 当卜卜 ｜
七卜七卜 当拍 ｜当拍 七当 ｜七卜七卜 当拍 ｜七当 七当 ｜
$\frac{1}{4}$ 七七卜卜 ｜$\frac{2}{4}$ 当拍 七拍 ｜当拍 七拍 ｜当拍 七拍 ｜当拍 当拍 ｜
当拍 当拍 ｜当拍 当拍 ｜当拍 当拍 ｜当当 七当 ｜七拍 当 ‖

说明：此曲流传于古丈县默戎镇盘草村。

（二）创新曲目

20世纪50年代以来，土家族艺人以传统打溜子音乐素材创作了《锦鸡出山》《喜迎火车穿山来》《幺妹出嫁》《岩生左阿》《闹喜堂》等具有影

响的创新型作品。

谱例：《锦鸡出山》

锦鸡出山
（唸　谱）（缩编唸谱）

（一）山间春色

$\frac{2}{4}$ 呆呆 | 呆呆 | 呆呆 呆呆 | 乙呆 呆配 | 当 0 0卜卜 | 呆 0卜卜 |

呆 0卜卜 | 呆呆 呆呆 | 乙呆 呆配 | 当 0 0卜卜 | 当 0卜卜 |

当 0卜卜 | 当卜七卜 当卜七卜 | ∥ 呆卜卜 七卜当卜 |

七卜七卜 当 ‖: 呆卜呆卜 七卜呆卜 | 七卜呆卜 呆卜 |

当卜当卜 七卜当卜 | 七卜七卜 当 :‖ 呆卜七卜 呆卜卜 |

当卜七卜 当卜卜 :‖ 配当 ‖: 呆卜卜 当卜当卜 | 七卜七卜 当 ‖

（二）结队出山

‖: 呆卜卜 呆卜卜 | 呆配 当 :‖ 呆配 呆卜卜 | 当卜七卜 当卜 |

呆配 呆卜卜 | 七卜七卜 当卜卜 ‖: 呆配 当卜卜 :‖ 呆配 呆配 |

$\frac{3}{4}$ 呆呆 配呆 呆卜卜 ‖: $\frac{2}{4}$ 当卜七卜 ％ |

复合第二次 ② 当卜七卜 当卜七卜 |

$\frac{3}{4}$ 当当 的当 的卜卜 :‖ 当卜七卜 当卜七卜 当 |

当卜七卜 七卜当卜 七卜七卜 ‖

（三）溪涧戏游

②七卜当卜 七卜卜

‖: 配当 配配 当 :‖ $\frac{1}{4}$ 配 ‖: 当配 的卜卜 | ①当卜当卜 七卜卜 |

第五章 活态传承与现状素描

当卜当卜 七卜卜 |七卜当卜 七卜卜 |当卜七卜 ⁒ |

当当 的当 |的配 当 ‖ 3/4 丁可 丁卜卜 当 | 2/4 丁可 丁卜卜 |

②七卜七卜 当卜卜　　　　　　②七卜七卜 当 0

①当卜七卜 当 ‖: 丁可丁可 丁卜卜 |①当卜七卜 当卜卜 :‖

②呆卜卜 七卜当卜 |七卜七卜 当

‖: 戏耍 戏耍 |戏耍 戏耍 ①呆卜卜 当卜当卜 |七卜七卜 当 :‖

0卜卜 | 当 0卜卜 | 当 0卜卜 ‖: 当卜七卜 当卜七卜 |

呆卜卜 七卜当卜 |七卜七卜 当 | 1/4 0卜卜 | 的 0卜卜 |

当 0卜卜 | 的 0卜卜 | 当 — | 配 — | 的配 当配 | 的配 当卜卜 |

的当 的与 | 当 卜卜卜 | 当卜当卜 七卜当卜 | 七卜七卜 当卜卜 |

七卜当卜 七卜七卜 | 当 — | 配 — |

（四）众御玩敌

　　　　　（由慢渐快）　　　　　　　　　　（由慢渐快）

　　　　　　　　　　　　＞ ＞ ＞　　　——— 演奏四次 ———

‖: 当 0卜 | 当 0卜 ‖: 呆呆 呆呆 ‖: 当 0卜 | 呆卜 | 呆 当 0

　　　　＞　　　　　　＞　　　　　＞

呆 卜 :‖ 当 0 　0卜卜 | 当 0 　0卜卜 | 当 0 　0卜卜 |

𝄋（第一回合）　　　　　　　　　　　②的 当 的卜卜 𝄋

‖: 当卜当卜 七卜七卜 :‖ 当配 的配 | ①当配 的卜卜 ‖

　　　　　　　　　　　　　（第二回合）

3/4 当卜七卜 当卜七卜 当 ‖: 的配 的配 当卜卜 |

②当卜当卜 七卜七卜 当 0

①七卜当卜 七卜七卜 当卜卜 :‖ 0卜卜 ‖: 当当 0卜卜 |

（第三回合）

‖: 当卜七卜 当卜七卜 | 3/4 当卜当卜 七卜当卜 七卜七卜 :‖

　　　　　　　　　　　　　　（由慢渐快）
当卜七卜　　当卜七卜｜当 0　卜｜七卜　七卜｜>　>　>　>
　　　　　　　　　　　　　　　　　　　　　　　呆呆　呆呆｜
　　　　　　　　　　　　　　　（拼搏）
当 0　 0卜卜（卜卜卜……　∨卜卜 0｜

（五）凯旋荣归

‖: 呆配　　当卜卜｜七卜七卜　当卜卜 :‖ 呆配　　呆卜卜｜
② 七卜 七卜　当 卜卜
① 当卜七卜　当 卜卜 ‖: 呆配　当卜卜 :‖ 呆配　　呆配｜
3/4 呆呆　配呆　呆卜卜｜2/4 当卜七卜　　当卜七卜｜
3/4 当卜当卜　七卜当卜　七卜当卜 :‖ 当卜七卜　当卜七卜　当｜
2/4 拍卜卜　当卜当卜｜七卜七卜　当 ‖

田隆信采访现场

谱例:《闹喜堂》

闹 喜 堂
(击乐谱编谱)

游锣:嗙 嗙 嗙 嗙 嗙 嗙 ‖:呆呆 ‖呆当 呆卜卜│①当卜也卜当‖
②七卜七卜 当

呆呆 呆呆│乙呆 呆卜卜│当卜当卜 七卜当卜│七卜七卜 当│

‖:呆呆 配呆│呆配 当‖呆呆 呆呆│乙呆 呆配│

当卜当卜 七卜当卜│七卜七卜 当‖:当配配│当配‖当配配│

当 卜卜卜│七卜当卜 七卜七卜│当卜七卜 当‖:当卜七卜 当卜七卜│

‖:七卜七卜 当卜卜‖呆当 呆呆│乙呆 呆卜卜│当卜七卜 当卜七卜│

当卜当卜 七卜当卜│七卜七卜 当‖: 0 0 0 卜卜│
②七卜当卜 七当 当　　　②七卜七卜 当卜卜

①当卜当卜 七卜七卜 当‖0 0卜卜│①当卜七卜 当‖当当 0卜卜‖
(2 -│

‖:当卜七卜 当卜七卜‖当卜当卜 七卜当卜│七卜七卜 当卜七卜│当 -│

5 -│5 -│1 -)

0 0│0 0│0 0‖当卜卜 七卜卜‖当卜当卜 七卜当│七卜七卜 当‖呆呆 当卜卜│
②七卜七卜 当

①当卜当卜 当‖呆呆 呆呆│乙呆 呆呆│当卜当卜 七卜当│

　　　　　　　　　　　　演奏两次

七卜七卜 当‖七卜卜 七卜卜│七卜卜 七卜卜‖呆配 当│

②七卜七卜 当
呆配 当 |呆配 呆卜卜 |①当卜七卜 当 ‖:呆呆 呆呆 |呆呆 呆卜卜

当卜当卜 七卜当卜 |七卜七卜 当 ‖:当卜当卜 七卜七卜 |

当卜当卜 七卜七卜 |当卜当卜 七卜当卜 |七卜七卜 当卜七卜 ‖

溜水: ‖:当可可 丁可 |丁可 丁可 |呆可可 丁可 |丁可 丁可 ‖

‖:当可可 丁可 |呆可可 丁可 ‖ 当可可 呆可可 ‖ 当卜卜 七卜当卜 |
　　　　　　　　　　　　　　4次

　　　　　　　　　　　　　　　　　　　②七卜七卜 当卜卜
七卜七卜 当 ‖:丁可 丁卜卜 当 |丁可 当卜卜 |①当卜七卜 当 ‖

②七卜七卜 当　　　　　　　%
‖:丁可丁可 丁卜卜 |①当卜七卜 当卜卜 ‖ 七卜卜 七卜卜 ‖
　　　　　　　　　　　　　　　　　　　　4次
　　　　　　　　　　　　%
呆卜呆卜 七卜呆卜 |当卜七卜 当 ‖:当卜七卜 呆卜卜 |

当卜七卜 当卜卜 ‖ 七卜当卜 七卜七卜 当卜卜 |

当卜当卜 七卜七卜 当卜卜 ‖:呆呆 乙呆 |乙呆 呆 |乙呆 乙 |

呆 呆 |当卜当卜 七卜当卜 |七卜七卜 当卜卜 |
　　　　　　　　　　　　　　　　　　　　　(牛咬尾)
七卜当卜 七卜七卜 |1.当卜七卜 当卜卜 ‖ 2.当卜七卜 |

‖:当卜七卜 七卜当卜 七卜七卜 ‖ 当卜七卜 当卜七卜 |

②当卜七卜 七卜当卜 七卜七卜

①当 当的 当的卜卜 ‖:当卜七卜 当卜七卜 当 ‖ 独止

②呆当 呆卜卜 |七卜七卜 当

‖:呆卜卜 当 |呆卜卜 当 |呆呆 呆卜卜 |①当卜七卜 当 ‖

‖: 当卜当卜　七卜七卜｜当卜当卜　七卜七卜｜当配　的卜卜｜
②七卜七卜　当卜卜
①当卜七卜　当卜卜‖: 当配当配　的配的配｜当　呆呆｜
当配　的卜卜｜七卜七卜　当卜卜｜的当　的卜卜｜当卜七卜　当卜卜｜
（6 - ｜5 - ｜4 - ｜2 - ）
‖: 当卜当卜　七卜七卜‖ 当 - ｜0　0｜0　0｜0　0｜
‖: 当卜七卜　七卜七卜｜当卜七卜　七卜七卜｜当卜七卜　当卜七卜｜
当卜七卜　七卜七卜 ‖ 当 0　0 ‖

第二节　现状素描

一、现存分布

土家族打溜子与土家族人民的生活密切相关，土家人的婚嫁、寿诞离不开打溜子，年节喜庆要表演打溜子，特别是土家族的传统舍巴日更是少不了打溜子。主要分布在湘西州酉水流域土家族聚居的永顺、龙山、保靖、古丈等地，目前主要分布在龙山的坡脚、靛房、他砂、农车，永顺的芙蓉、高坪、和平、大巴、对山、首车，保靖的龙溪、昂洞、碗米坡、普戎、仙人、涂乍，古丈的断龙山、红石林等地。

田隆信搜集的打溜子队伍演奏曲目(一)

田隆信搜集的打溜子队伍演奏曲目(二)

田隆信搜集的打溜子队伍演奏曲目（三）

目 录
（三）
他沙乡半南村溜子队（一）

1. 画眉跳杆
2. 鸭咋口
3. 蚂蚁上树
4. 马过桥
5. 大牛擦痒
6. 小牛擦痒
7. 鲤鱼赛花
8. 龙摆尾
9. 大弹棉花
10. 小弹棉花
11. 大一字清
12. 尖布里
13. 羽令牌
14. 闹年关
15. 四季发财
16. 观音坐莲

田隆信搜集的打溜子队伍演奏曲目（四）

目 录
（四）
他沙乡半南村溜子队（二）

1. 文王访贤
2. 坦坦拍拍
3. 燕拍翅
4. 幺二三·三二一
5. 一刚风
6. 锦鸡拍翅
7. 小四季发财
8. 鸭子扑水
9. 寒鸡拍翅
10. 一封书
11. 抢拍拍
12. 闹梅

目 录
（五）
他沙乡天桥村溜子队

1. 双凤朝阳 …………………………（1）
2. 流星赶月 …………………………（10）
3. 双燕拍翅 …………………………（20）
4. 鲤鱼采花 …………………………（40）
5. 双剥衣 ……………………………（48）
6. 二五躲 ……………………………（56）
7. 二五斗 ……………………………（64）
8. 龙相会 ……………………………（72）
9. 小蛤蟆伸腿 ………………………（81）
10. 大蛤蟆伸腿 ……………………（89）

田隆信搜集的打溜子队伍演奏曲目（五）

目 录
（六）
农车乡茶园村溜子队

1. 野鸡拍翅 …………………………（1）(17)(70)
2. 单燕拍翅 …………………………（9）(5)(115)
3. 鸭子下田 …………………………（22）(22)(181)
4. 猛虎下山 …………………………（30）(35)(203)
5. 野鹿衔花 …………………………（38）(6)(304)
6. 顽龙缠腰 …………………………（46）(15)(283)
7. 花枕头 ……………………………（53）(41)(234)
8. 铁匠打铁 …………………………（61）(40)(230)
9. 庆丰收 ……………………………（68）(48)(271)
10. 蜜蜂采花 ………………………（77）(56)(155)
11. 光光铃 …………………………（84）(58)(316)

农车乡马蹄村溜子队

12. 狗子咥 …………………………（92）(30)(174)
13. 夹沙糕 …………………………（99）(42)(219)

附：新创曲目

14. 锦鸡出山（四人溜子）…………（106）(71)(393)
15. 闹喜堂（五虎家伙）……………（120）(72)(946)

田隆信搜集的打溜子队伍演奏曲目（六）

二、传承现状

1958年,正值"大跃进",上级号召所有干部要唱民歌、搞文艺表演,一时间轰轰烈烈的大跃进民歌创作和采风运动在全国蔚为大观,县里组织文化专业干部、业余人员多次进行大规模普查,湘西州歌舞团、湖南民间歌舞团及省艺术学院、广州军区文工团、武汉人民艺术剧院、武汉军区、湖南省军区、解放军总政文工团等单位亦先后来到龙山县采风,浩大的"精神生产"场面确是"古代采风制度"和"资产阶级采风成就"所"无法望其项背"的。这一时期,"打溜子"受到了各级专业文艺工作者的关注,不仅搜集整理了大量的民歌,还重点推荐了有代表性的曲牌,传承在这个阶段得到了延伸与扩展。

田隆信(中)教授学生打溜子(田隆信供稿)

在"文化大革命"中,相当一段时间内,打溜子处于销声匿迹的状态,这些情况在向贵芝老人口中得到了证实。加之如今一些有影响的民乐手相继亡故,从而使打溜子的传承出现了严重断层。在相当长的一段时期内,受经济和人才条件的制约,大溜子的传承和保护缺乏后劲,一直处于自生自灭的状态。并且随着生产方式的改变,打溜子失去了赖以生存的环境。

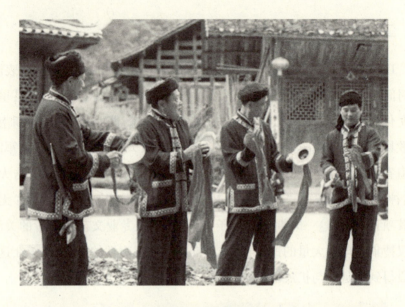

湘西打溜子表演场景

"文革"之后,打溜子得以复苏,党的十一届三中全会以后,打溜子又焕发青春,恢复了活力。1982 年 9 月,张家界国家森林公园获批成为中国第一个国家森林公园。以旅游立市,张家界在建市 20 年的时间里逐渐发展成为中外驰名的旅游胜地,以其奇丽的自然山水、多彩的民俗风情、神秘的历史文化而备受关注。旅游是全市的主导产业,而文化又是旅游的灵魂,是区域经济的核心竞争力,因此,有关方面出台了一系列扶持文化产业发展的政策措施,如要求每个机关干部和旅游从业人员要学会几首打溜子;把打溜子编入中小学音乐教材;开设专门培训班和民族文化艺术学校,确立传承人,对青少年进行桑植民歌、土家打溜子、花灯等民族文化的培训学习。张家界市委、市政府还把经常性的文化活动与弘扬当地民族民间传统文化有机结合,把旅游宣传促销与开展对外文化交流有机结合,每年定期举办"六月六"土家族民族文化节等群众性文化活动,组织民间艺人多次到境内外演出,有效地促进了文化产业的发展,打溜子成为张家界原生态游、民俗风情游的一张知名品牌。过去只用在婚丧嫁娶和祭祀活动中的打溜子,如今已经被搬上舞台进行专业表演。永定区有

很多溜子队,其中以"金氏乐班"最为出名,永定区的溜子队曾多次参加市区、省及全国性的演出。近年来,土家人在挖掘传统曲牌、进行理论研究等方面做出了一定的贡献,使打溜子发展进入了新的阶段。1986年,楚德新创作并与人合作的土家溜子吹打乐《毕兹卡的节日》,获全国民间音乐大赛表演一等奖和创作三等奖。1987年,土家打溜子由省民间歌舞团带出国,到波兰参加国际民间音乐大赛并获奖。2000年,楚德新等五人到英国伦敦进行演出。2002年,楚德新创编的溜子吹打乐《土家苗寨闹新春》,参加湘北六地市春节晚会,并上中央电视三台选拔演出。

中央音乐学院田隆信土家族打溜子大师班学员名单(田隆信供稿)

21世纪以来，人类面临着全球一体化的问题，全球一体化不仅指经济上的一体化，也指文化全球化。如何使自己传统的地方性文化适应新的世界文化的发展，是目前世界各民族共同面对的局面。2003年10月，联合国教科文组织在第32届大会上通过了《保护非物质文化遗产国际公约》。

中央音乐学院田隆信土家族打溜子讲座部分参会人员名单

在我国,2005年3月国务院办公厅印发了《关于加强我国非物质文化遗产保护工作的意见》,"非物质文化遗产保护"的巨大工程由此展开。2007年打溜子被国务院宣布列为"第二批国家级非物质文化遗产代表作"之一,标志着打溜子的发展进入了一个新的历史阶段。令人鼓舞的是,龙山县启动了民族文化进机关、进乡镇活动,还将策划"打溜子王"、"摆手王"和"织锦王"的评选。这也让人相信,传统土家文化从来就没有没落。中国民间文化遗产抢救工程领导机构自2005年开始,在全国实施

"中国民间文化杰出传承人调查认定的命名"项目。湖南是民间文化大省,尤其是湘西少数民族为有效保护和传承省级非物质文化遗产,鼓励和支持省级非物质文化遗产项目代表性传承人开展了多次传习活动。

吉首大学音乐舞蹈学院教师溜子队队员名单(田隆信供稿)

从空间性方而看,随着土家族打溜子的传承与变迁,它早已不局限在酉水流域的土家山寨,也不局限在婚庆嫁娶的崎岖山道或喜气盈门的吊脚楼前,而是逐渐扩展到湘鄂渝黔边区土家族集居的城镇、社区及其名胜旅游区。即便是在打溜子传统的流布区,除婚庆嫁娶外,凡遇岁时节庆、新居落成、乔迁之喜、生辰寿诞等活动,皆有溜子表演,"打红"的范围不断延展。在永顺、保靖的一些地方,溜子表演甚至运用到丧葬场合,"打红不打白"的传统禁忌被打破。从时间性方面看,随着打溜子传承地域和空间范围的扩展,原来在婚庆嫁娶时才有的溜子表演也逐渐延展到岁

时节庆乃至所有的喜庆场合；校园或旅游区里的溜子表演更是不分初一十五，随时都可以让你感受到土家打溜子无穷的魅力。①

吉首大学打溜子学生队名单（田隆信供稿）

① 李开沛.土家族打溜子的传承与变迁研究[J].中国音乐,2010(02).

第六章 传承困境与发展对策

随着社会的进步和发展、人们生活水平的提高、生活方式的改变、流行音乐文化的冲击、普通话的广泛推行、高新技术的出现,以及电视、电影、网络等传媒日益普及,人们的精神文化追求已由单一化转向多元化,许多地方民歌、戏曲都面临着生存发展的严峻考验,土家族打溜子的继承和发展越来越处于十分艰难的境地。

第一节 传承困境

一、政府扶持不够,传承氛围不浓

2004年,文化部、财政部曾联合下发了实施文化遗产保护工程的通知,2005年《国务院关于加强保护文化遗产的通知》(国发〔2005〕42号)更是明确指出"地方各级人民政府和有关部门要将文化遗产保护列入重要议事日程,并纳入经济和社会发展计划以及城乡规划"。省、州也相继出台了关于加强保护文化遗产的有关文件和条例。但至今还没有出台关于打溜子这一非物质文化遗产保护工作的条例或文件。再就是对非物质文化遗产在经济社会发展中的价值缺乏正确的认识,在文化旅游资源开发和人文精神塑造方面缺乏深入的挖掘。还有就是重申报轻传承,未能营造非物质文化遗产保护和传承的良好社会氛围,致使对非物质文化遗

产的保护、抢救和传承工作措施乏力,工作进展缓慢,很多优势资源被别人利用。

二、现代文化侵蚀,缺乏后继传人

始于民间、盛于民间、传承于民间的民族民间艺术,只有在民间传承的过程中才能充分体现其魅力和价值。随着时光的推移,生活方式的改变导致了传承土壤的流失。人们思想认识和审美观念的改变,使许多古老的民族民间艺术失去了赖以生存的根基和土壤。加之缺乏引导、扶持和创新,许多非物质文化遗产已濒临消亡。考察中发现,打溜子保护项目不少,但传承者、老艺人或知情人为数不多,国家级代表性传承人大部分年龄在70岁上下,年高体弱,风烛残年,一旦辞世,必将永远失传。保护非物质文化遗产不像保护物质文化遗产那样看得见摸得着,很多项目是靠口传心授、耳濡目染,由于许多传统技艺难度高、耗时多、收入低,很少有人愿意学,不少民间艺术大师面临无弟子或弟子太少的尴尬境地。

田隆信采访现场

三、学术研究薄弱,专业人员欠缺

"打溜子非物质文化遗产保护中心的工作人员较少,面对繁重的工作任务,他们感到力量太弱,有些力不从心,疲于应付。非物质文化遗产保护是一项专业性较强的工作,其工作内容涉及民俗学、社会学、宗教学、人类学等多个学科,这无疑是对非物质文化遗产工作者综合素质的一种考验。非物质文化遗产保护中心的人员是成立初期从文化部门内部调剂使用的,对非物质文化遗产保护工作还处在学中干、干中学的阶段,显然与非物质文化遗产保护工作的专业性要求有很大差距,更谈不上进行有价值的学术研究。"①因此,培养一支具有专业知识的非物质文化遗产保护队伍是有效开展工作的关键,也是目前亟待解决的突出问题。

四、经费略显不足,技术装备落后

非物质文化遗产的抢救、挖掘、保护和传承,需要基本的资金投入,而每年在这方面的资金投入不能满足基本要求。再就是打溜子非物质文化

田隆信访谈现场

① 谭志国. 土家族非物质文化保护与开发研究[D]. 中南民族大学,2011.

遗产保护中心的各类技术设备严重缺乏,根本达不到国家和省、州的要求,更不能满足开展实际工作的需求。

五、文化生命力衰减,市场竞争力不强

打溜子在市场经济条件下生命力还不够强。"随着经济全球化趋势的加强和现代化进程的加快,民族文化生态发生了巨大的变化。一些作为传统文化载体的独特语言、文字正在消亡。许多优秀的打溜子传承人缺乏后继者,面临失传的危险。许多具有历史意义、文化价值的资料未能保护好而遭到毁坏或流失。冯骥才曾指出,商业文化和流行文化像风暴一样弥漫了我们的精神世界,原有的文化的载体、文化的家园被现代化、城市化、商业化冲得七零八落。"①

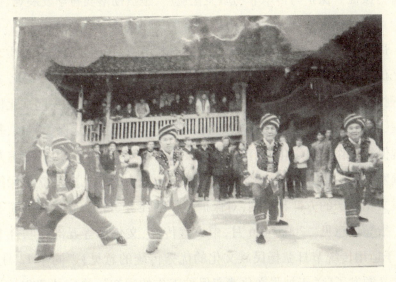

打溜子表演现场(田隆信供稿)

① 潘晶晶.从爱情三部曲谈桑植民歌的艺术特色与创作[D].湖南师范大学,2011.

第二节　发展对策

中华民族五千年的文明发展历程,给我们留下了极为丰富的文化遗产。非物质文化遗产是各族人民长期以来创造积累的重要文化财富,它所包括的口头文学及其语言载体、传统表演艺术、民俗礼仪与节庆、有关自然界和宇宙的民间知识与实践、传统手工艺技能及其相应的活动场所等,既是人类文化多样性的重要体现,又是中华民族身份和中华文化主权的有力象征。保护与传承非物质文化遗产,是贯彻落实科学发展观、促进社会主义文化大发展大繁荣、构建社会主义和谐社会的必然要求。

进入新世纪以来,随着综合国力的不断增强,我国政府把非物质文化遗产保护工作纳入重要议事日程,给予高度重视。"2003年年初,文化部、财政部联合国家民委、中国文联共同启动实施中国民族民间文化保护工程,计划到2020年,初步构建起比较完备的非物质文化保护体系,基本实现保护工作的科学化、规范化和制度化。"[①] 2005年3月,国务院办公厅颁发《关于加强我国非物质文化遗产保护工作的意见》,确立了保护非物质文化遗产的方针和原则,对保护工作的任务、目标、要求和措施等提出了指导性意见。2005年6月,中央宣传部、文化部等五部委联合下发《关于运用传统节日弘扬民族文化的优秀传统的意见》。同年12月,国务院又颁发了《关于加强文化遗产保护工作的通知》,决定从2006年起,每年6月的第二个星期六为我国的"文化遗产日"。这一系列文件的出台,表明非物质文化遗产保护工作已经成为政府工作的重要内容。

① 李荣启,等.新世纪我国非物质文化遗产的保护与传承[J].广西民族研究,2010(03).

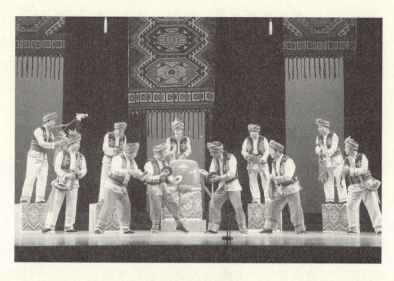

打溜子表演场景

目前,打溜子的传承与保护得到了社会各界的普遍重视,也取得了令人骄傲、值得称赞的成果,土家族百姓对打溜子情有独钟,它具有广泛的群众基础。另外,对打溜子的抢救和关注是龙山文化大市建设的一个组成部分,也应当成为构建和谐社会的有效组成部分。现在打溜子被暂时抢救回来了,但如果只是照现在这种状态走下去,很难说它不

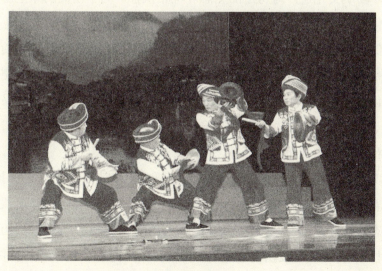

打溜子表演场景

会再一次被埋没。想要治标也治本地彻底救回打溜子,就必须对其进行改革,提升溜子艺术的自身水准,找回老艺人,保留下他们身上的绝技绝活,培养好传承人,培养好观众。政府要真正关心和重视打溜子,解决一些实际的困难。

一、积极探索多元保护路径

在抢救与保护打溜子的实践中,我国政府和各级非物质文化遗产保护工作机构不仅坚持正确的保护原则和保护理念,而且注重在实践中摸索规律,积累经验,初步探索出一些具有中国特色、成效显著的保护方式。就保护而言,应该实施整体性、综合性的保护方式,其中活态传承是核心,使之与当代生活方式和生产方式及人类社会的发展相适应,这是我们实施保护的主要原则。除此以外,以文字和影像的方式、以博物馆的方式或作为文化资源开发利用,都是辅助的方式,而且这些方式都应以不损害非物质文化遗产项目按照自身自然演变规律发展为前提。目前的保护方式主要有:

(一) 活态整体性保护

非物质文化遗产与特定的生态环境相依存。为了使民间原生态非物质文化遗产打溜子存活下来,就必须重视对与其紧密相依的文化生态环境的保护。在今天的时代条件下,要使活态的民间打溜子保持原始自然状态是不太可能的,但在一个局部的特殊环境中,采取相应措施,使打溜子文化遗产存活较长时间,则完全可能。建立打溜子文化生态保护区(村),既可为非物质文化遗产的保护设立屏障,又能将民族文化遗产的真实状态保存在其所属的环境之中,使之成为"活文化"。

文化生态保护是文化遗产保护的重要内容。建立文化生态保护区,标志着我国文化遗产保护工作进入了一个活态整体性保护的新阶段。文化生态保护区是指在一个特定的区域中,物质文化遗产(古建筑、历史街区与村镇、传统民居及历史遗迹等)和非物质文化遗产相依相存,并与人们的生活生产紧密相关,与自然环境、经济环境、社会环境和谐共处的生

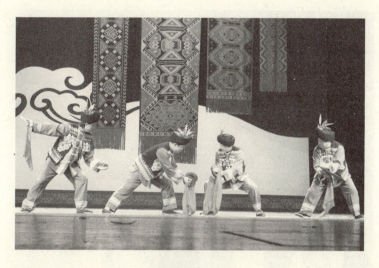

打溜子表演场景

态环境。① 2007年6月9日,文化部正式批准设立闽南文化生态保护实验区,这是我国第一个国家级文化生态保护区。目前,全国不少地区正在根据当地的地域特点,积极探索建设文化生态保护区的方式方法。例如,安徽省和黄山市立足于历史悠久的徽州文化,对徽州文化生态保护区建设非常重视,正积极将"徽州文化生态保护区"申报国家级文化生态保护区;湖南省湘西土家族苗族自治州编制了《关于建立国家级生态保护区的报告书》;广西壮族自治区制定了《中国红水河民族文化生态保护区规划纲要》;四川省制定了《羌族文化生态保护试验区规划纲要》。"《国家级文化生态保护区命名与管理暂行办法》(征求意见稿)已由文化部起草完成,正交由社会各界广泛讨论,将在修改完善后出台。建立文化生态保护区是文化遗产保护工作的新尝试,要做好这项工作,还需要在实践中积极探索,积累经验。"②文化部实施的试点先行、以点带面的做法,将有效地推动这项工作的顺利开展。

① 吕峰.非物质文化遗产保护传承研究[J].青春岁月,2014(11).
② 李荣启.论非物质文化遗产保护的主要原则与方法[J].广西民族研究,2008(02).

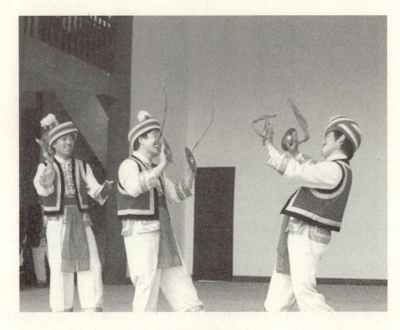

打溜子表演场景

(二) 普遍性保护

有效保护与合理利用相结合,使非物质文化遗产造福当代,是保护工作可持续发展的必由之路。对于打溜子,"我们应该根据具体情况,采取不同的保护方式。对于那些已经失去生存条件的文化形式,可采用收入博物馆的方法加以保存;但对于那些仍然具有生命力,又有开发潜质的传统手工艺和民间艺术,则可以进行合理开发,以生产性的方式加以保护"①。这既有利于它们更好地传承与发展,又能体现其价值。

在生产性保护的实践中,"一些地区通过举办各种类型的民间文化艺术节、旅游节、工艺品展销会、民间歌舞比赛以及开展集中宣传展示活动等,使本地区的非物质文化遗产转化为经济资源,获取了较大的经济效益。一些地区有效地开发利用非物质文化遗产,使之辐射全国、走向世界,已经形成本地区亮丽的文化名片"②。

① 李荣启,等.新世纪我国非物质文化遗产的保护与传承[J].广西民族研究,2010(03).
② 同上.

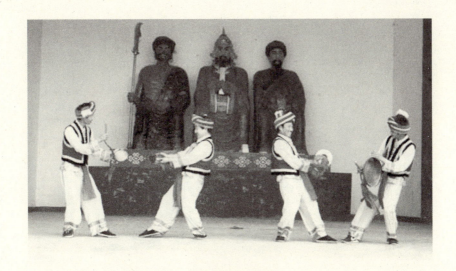

打溜子表演场景

（三）记录式保护

运用录音、录像及笔记等方式,记载打溜子文化遗产传承人的声音、表演或技艺,获取真实可靠的图像、实物、文本记录及其他第一手资料,然后再整理分类,建立档案、资料库,进而利用多媒体、数字化等高科技手段,建立数据库等,以便永久保存,并逐步做到资源共享。

（四）收藏展示

可以建立一个打溜子民族生态博物馆。对打溜子采用馆藏保护方式,以原状加以保存和维护,并作为展品,在民族生态博物馆等场合向人们进行展示。同时,收集、整理诸如制作方法、具体用途、主要流行地区、主要使用民族等与之有关的资料,于展览物品前作为说明。开办打溜子民族生态博物馆可以集中展现土家族的历史、文化、经济、政治、教育、人物等,它不仅可以为打溜子的开发提供翔实、可靠的研究资料,而且可以给人们以最贴近最真实的方式去触摸历史,感受现在,为渴望了解打溜子及土家族历史、文化等的人提供一个机会。[①]

① 李静.论土家族民间音乐"打溜子"与地方旅游[J].文艺生活·文海艺苑,2010(07).

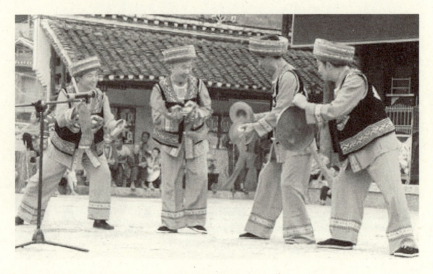

打溜子表演场景

二、多方努力提高传承自觉

打溜子文化遗产面临失传问题,迫切需要抢救,因此其传承又具有紧迫感。时不我待,我们面临着再不传承将来不及的危险。一是那些非物质文化遗产传承人(每个项目只有一人或少数几人)大都年事已高,再不及时采取措施,的确有人亡艺绝的可能。二是非物质文化遗产的传承不是一朝一夕就能完成的,需要时日,不抓紧传承,很可能来不及抢救。

只有将宝贵的打溜子文化遗产抢救性地传承下来,才能根据时代的需求,与时俱进地进行创新,赋予非物质文化遗产以新的活力。而抢救性的传承是首要的和必要的。不能只知皮毛,就急功近利想创新,画虎不成反类犬,结果成为四不像。所以要从本质上传承,要将能抢救的先抢救下来。

(一)正视"打溜子"文化价值

打溜子文化遗产是不可再生的资源,是土家族珍贵的精神财富,是一种无形的、不可重复的文化现象。如果一个民族的文化不存在了,那么这个民族也就不存在了。为此,应该始终坚持"保护为主、抢救第一、合理利用、传承发展"的工作方针,牢记时代赋予我们的神圣职责,切实增强

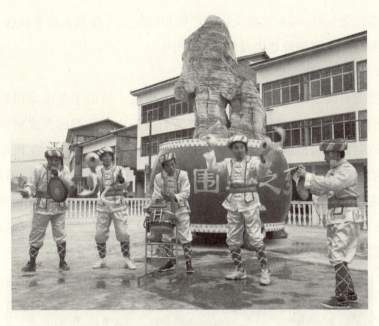

打溜子表演场景

保护民族文化的自觉意识和危机意识,充分认识保护与传承非物质文化遗产的紧迫性和重要性。要明确保护非物质文化遗产,就是保护我们的史,是坚守我们的文化根基,是守护我们的精神家园。政府文化部门要

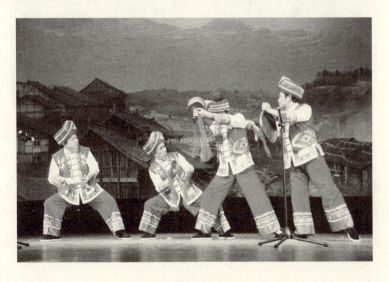

打溜子表演场景

历切实加强领导,将非物质文化遗产保护和传承工作列入议事日程,纳入经济和社会发展的规划以及城乡规划中。

(二) 挖掘核心价值

挖掘打溜子的内涵,充分展示其核心价值。打溜子是中华民族民间音乐的一部分,是土家族人民在社会历史进程中用乐器的方式对所创造的物质财富和精神财富的艺术化表达。千百年来,打溜子"在教育和陶冶人的思想、情操、品格,提升人们的整体素质方面,发挥着独特的作用。要深度挖掘它的历史价值、艺术价值、科学价值"①,进一步拓展和丰富打溜子的文化内容。笔者认为,应从土家族文化和经济发展的状况出发,从民族器乐的生存环境的需要出发,保护民族的文化特点。

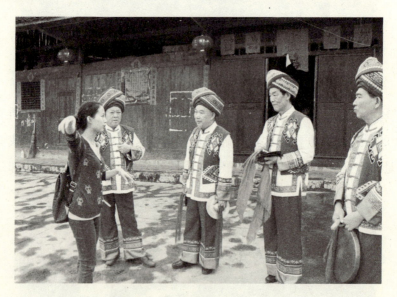

央视七套采访土家族打溜子传承人

(三) 注重机构建设

要有效、有序地开展对打溜子的保护与传承工作,机构和队伍建设是关键环节。加强人才培养,不断提升传承队伍的规模和专业水平,想方设法形成从业人员的培训制度,培训和造就一批善于开展打溜子文化遗产

① 潘晶晶.从爱情三部曲谈桑植民歌的艺术特色与创作[D].湖南师范大学,2011.

保护与传承工作的骨干,有计划地引进和培养一批素质较高、业务能力强、能满足工作需要的专业人才。文化部门要积极做好非物质文化遗产保护和传承工作的规划,积极当好政府的参谋。要积极探索资源整合的途径,注重资源的整合利用。要以传承人的保护为核心,建立包括非物质文化遗产传习所、非物质文化遗产传承中心、非物质文化遗产文化生态保护区等一整套科学有序的工作运行保障机构。要十分注重抢占土家文化的制高点,不断推陈出新,加大民族文化精品和品牌推出的力度。文化遗产如果不变成闪光的东西,就会成为文物。要积极探索、寻找打溜子与旅游结合的途径和方法,找准文化与经济的结合点,让文化元素充分渗透进经济发展和社会生活的方方面面,充分发挥文化遗产在促进经济社会发展中的"软实力"作用。

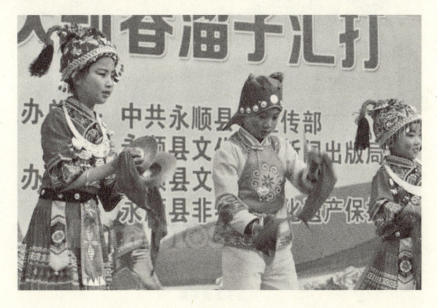

少儿溜子表演

(四)寻找新的传承模式

一是组织人员,积极搜集整理打溜子的相关资料,揭示和丰富其文化内涵。组建打溜子保护与发展工作领导小组,组织专家、民间艺人和文化部门的工作人员,开展打溜子资源搜集整理工作,积极宣传和弘扬打溜子

文化。成立打溜子艺术团体,开设专门的打溜子培训班,培养、组织专门的传承人,对青少年进行土家打溜子传习工作。

二是及时、广泛地做好传承工作。首先,传承人自身要解放思想,与时俱进,担负起师承教育的重担;其次,文化部门和相关单位要通过科学规划,搭建交流、教学平台,举办各种民族传统文化资源交流会,为文化资源的民间传承人提供一个展示才华的平台,尽可能多地邀请现有传承人参加,以整合民族传统文化资源。也可以通过学校教育、基地传承等方式,鼓励民族民间文化传承人走上课堂和舞台,进行传承。此举不仅会起到引导人们自觉挖掘、搜集、整理、保护、传承民族传统文化资源的作用,还能够拓展民族民间文化传承的人脉,扩大其社会影响力。

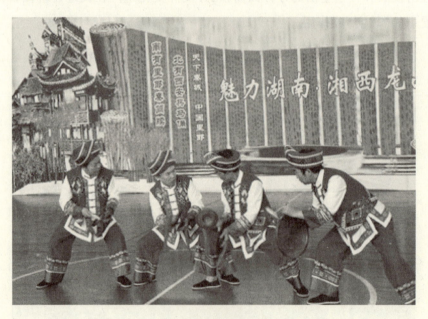

打溜子表演场景

三是借助多种渠道,加强宣传工作。为了提高打溜子的知名度和社会影响力,应充分利用各种现代媒体平台和手段对打溜子进行大力宣传。其中,网络宣传是当今时代最为便捷的宣传媒介,可以在互联网上建立打溜子资料库,展示打溜子的各种活动。同时,积极与国内外知名网站进行链接等,扩大打溜子的辐射范围。此外,还可以在报纸、广播、杂志设立打

溜子专栏,通过邮政部门印发打溜子系列明信片等。还可以利用丰富多彩的节庆活动、发布新闻活动等方式宣传打溜子。

央视记者采访田隆信(田隆信供稿)

(五)加大经费投入

政府和有关文化部门应加大对非物质文化遗产保护资金的投入,并将其纳入年度财政预算,使打溜子文化遗产项目的抢救、保护和发展工作得以正常进行。同时应多渠道筹集资金,打好民族文化品牌,用足用活国家对少数民族文化发展的扶持政策,积极做好争资上项工作,注重民族风情文化的综合开发利用,充分发挥少数民族传统民俗文化优势,切实改善打溜子这一非物质文化遗产保护、传承、申报和管理所必备的经费短缺问题。

(六)完善管理机制

以人为本,完善传承人保护机制,是非物质文化遗产保护的重中之重。传承人绝大多数是土生土长的民间艺人,长期以来,他们的艺术创造得不到社会应有的承认与回报,生活困难,工作条件艰苦。如果政府部门不能给予他们有力的扶持和资助,仅靠传承人自身"热爱"维系的活动肯定是难以长久的。故而要创造条件,采取多种措施,加大对非物质文化遗

产项目挖掘、整理、申报的力度,大力倡导和支持打溜子文化遗产项目参加国内外各种大型节日庆典和交流调演活动,充分调动非物质文化遗产传承人及广大群众继承和发扬民族优秀传统文化的积极性。这样,才能使我们民族的文化精髓得到充分的展示,使打溜子保持长久的生命力。也要加强对传承人的管理,大力支持极具特色的民族民间文化遗产项目传承人的传承活动。明确目标和责任,促使传承人充分发挥应有的作用。

2007年田隆信参加中国民间文化杰出传承人命名仪式后合影(田隆信供稿)

作为国家重点保护的非物质文化遗产,打溜子的价值是显而易见的;但传承打溜子并不是一件简单的事情,它是我国"文化产业"中一项艰巨的基础工程,需要更多同仁的努力,更需要各方面坚持不懈地进行"传"、"承"并发展。因此,要通过一系列途径,如举办打溜子非物质文化遗产展演,系统地向海内外展示打溜子这一非物质文化遗产。通过生动、直接的表演方式,带动大众共同关注独具魅力的打溜子艺术,共同关注源远流长的打溜子文化,共同关注打溜子的保护与传承。

结　语

　　非物质文化遗产大多源自民间,从本质上说,它本身就是一种民间文化。民间文化的生成、传播和发展,与地理环境人文情境有着密切的关联。在漫长的人类历史长河中,江河湖港既是人类生存和繁衍的福地,又是文化传播、交汇与繁荣的寓所。与此相反,深山僻岖是人类避难与安居的圣地。高山,阻碍了文化的发展;山脉,隔断了文化的传播。恰恰是这种阻碍和隔断,造成了一个个闭塞的"独立王国",保存了一些原生态的文化;也正是这种阻碍和隔断,产生了一个个各具色彩的文化圈,形成了种种独具特色的民间文化。湖南,正有着这样一个丰富而多彩的自然环境。因此,至今繁盛发达的世俗艺术和几近消亡灭绝的原始祭祀文化,在湖南这块广袤的大地上都有着不同程度的存在。湖南省中部、北部地势低平,东部、南部、西部三面山地环绕,全省地形呈马蹄形丘陵型盆地。西北有武陵山脉,西南有雪峰山脉,南部是五岭山即南岭山脉,东面有与江西交界的九岭、武功、万山等诸多高山。在这些崇山峻岭之中,古老的巫傩祭祀孕育着众多原始文化与艺术,它们传承千古,万劫不死,成为一份宝贵的历史文化遗产。湖南的地形也如同一个敞开的胸怀,黄河与长江古老的文明,都是通过辽阔的洞庭湖平原而进入的。从万山丛中流出湘、资、沅、澧四大水系,奔放热情地迎接着外来的文明;同时,也把自己古老的文化——那些曾经附着于古老祭祀的民族史诗、民间美术、民间工艺、民间技艺、民间音乐……带向四面八方,成为湖南人一个个永不褪色的民族记忆。

土家族是一个充满浪漫色彩的民族，在民间艺术发展的道路上创生了多种多样的艺术形式，诸如摆手舞、薅草锣鼓、哭嫁歌、打溜子等。其中打溜子这一独具土家族风格的打击乐合奏艺术，是湘西地区最富有民族特色的打击乐种，并在土家族的社会历史中占据重要的地位。土家族打溜子作为原生态民间传统艺术，与土家人民的生活习俗密不可分，多用于婚嫁迎娶、新年喜贺、造屋上梁、丧葬等日常仪式，其风格古朴，表演形式新颖，曲调、节奏多变，既有观赏性，又具有理论研究价值。随着文艺事业的蓬勃发展，更多的学者与文艺工作者投身到打溜子的学习与研究之中，使打溜子的传承与创新得到了更广阔的空间，并使其在近年得到了很好的保护和传承。打溜子是一种文化，而任何文化都存在受诸多因素影响而发生性质改变的可能，虽在一定的历史阶段具有相对的稳定性，但从纵向发展来看，则存在着绝对的可变性。因此，打溜子作为一种文化意识形态也是容易受周边环境的改变而发生变化，甚至会发生"涵化"的。无论是传统的口传心授还是当下的新媒体传承，打溜子的传承将永不停歇。

　　通过对土家族自然地理、历史进程、艺术特征、价值意蕴、传承现状的了解和研究，我们对打溜子有了更加深入和细致的思考，如何更好地保护、传承和发展好地方传统音乐文化，使我国民族音乐形成自己独特的风格并得到更好的传承与发展，是新时代每一个人义不容辞的责任与义务。

参考文献

[1] 李开沛,张淑萍.土家族打溜子传统曲牌精选[M].长沙:湖南文艺出版社,2011.

[2] 孟凡玉,朱洁琼.中国歌乐[M].苏州:古吴轩出版社,2010.

[3] 张中笑.贵州少数民族音乐文化集粹·土家族篇·武陵土风[M].贵阳:贵州人民出版社,2010.

[4] 龙迎春.民间湘西[M].广州:广东旅游出版社,2007.

[5] 袁静芳.民族器乐欣赏手册·乐种、乐器、人物、乐谱[M].北京:中国文联出版公司,1986.

[6] 傅利民.中国民族器乐配器教程[M].上海:上海教育出版社,2005.

[7] 程天健.中国民族音乐概论[M].上海:上海音乐学院出版社,2004.

[8] 袁静芳.传统器乐与乐种论著综录[M].北京:人民音乐出版社,2006.

[9] 人民音乐出版社,北京教育科学研究所.音乐鉴赏[M].北京:人民音乐出版社,2010.

[10]《国家级非物质文化遗产大观》编写组.国家级非物质文化遗产大观[M].北京:北京工业大学出版社,2006.

[11] 俞人豪,等.音乐学基础知识问答(修订版)[M].北京:中央音乐学院出版社,2006.

[12] 冯伯阳.袖珍音乐辞典[Z].长春:吉林大学出版社,1991.

[13] 铁木尔·达瓦买提.中国少数民族文化大辞典·中南、东南地区卷[M].北京:民族出版社,1999.

[14] 彭秀岁.土家族挤钹牌子[M].成都:四川民族出版社,1987.

[15] 湘西土家族苗族自治州党委宣传部.湘西土家族苗族民间歌曲乐曲选[M].上海:上海文艺出版社,1983.

[16] 中国人民政治协商会议龙山县委员会文史资料研究委员会.龙山文史资料(第2辑)[M].(内部资料)1986.

[17] 吕骥.中国传统音乐研究[M].北京:中央音乐学院出版社,2004.

[18] 杨铭华,向东.当代湘西民族文化探微[M].长沙:民族论坛杂志社出版,1998.

[19] 左尚鸿,张友云.荆楚国家级非物质文化遗产[M].武汉:湖北人民出版社,2008.

[20] 湖南省旅游局.湖南旅游指南[M].长沙:湖南出版社,1995.

[21] 何金声.中国少数民族音乐趣闻录[M].北京:人民音乐出版社,1993.

[22] 白新民.土家族风情录[M].成都:四川民族出版社,1993.

[23] 陈景娥.大学音乐鉴赏[M].上海:上海音乐学院出版社,2011.

[24] 李民雄.民族打击乐演奏教程·技巧与练习[M].北京:人民音乐出版社,2006.

[25] 顾明杰,何定高.乌江山峡旅游[M].北京:中国旅游出版社,2005.

[26] 李真贵,赵寒阳.民族器乐文集[M].北京:中央音乐学院出版社,2000.

[27] 伍贤佑;政协湘西土家族苗族自治州委员会文史资料委员会编.古镇里耶[M].长沙:岳麓书社.2004.

[28] 李民雄.中国打击乐[M].北京:人民音乐出版社,1996.

[29]《中华舞蹈志》编辑委员会.中华舞蹈志·河北卷[M].上海:学林出版社,2002.

[30]李真贵,赵寒阳.中央音乐学院成立五十周年纪念·民族器乐文集[M].中央音乐学院学报社.2000.

[31]胡嘉猷,邱久钦.荆楚百项非物质文化遗产[M].武汉:湖北教育出版社,2007.

[32]余远国.三峡民俗文化[M].武汉:中国地质大学出版社,2010.

[33]湘西土家族苗族自治州文化局,湘西土家族苗族自治州文联,湘西土家族苗族自治州新华书店.湘西土家族苗族自治州志丛书·文化志[M].长沙:湖南出版社,1996.

[34]董伟建,钟建波.中国100种民间戏曲歌舞[M].南宁:广西人民出版社,1999.

[35]田俐.三湘风物逸闻录[M].长沙:湖南师范大学出版社,2009.

[36]贵州非物质文化遗产问题研究课题组.贵州非物质文化遗产问题研究[M].2008.

[37]刘柯.贵州少数民族风情[M].昆明:云南人民出版社,1989.

[38]吉尔印象.璀璨中华:中国非物质文化遗产完全档案(上)[M].北京:金城出版社,2009.

[39]中国艺术研究院音乐研究所资料室.中国艺术研究院音乐研究所所藏中国音乐音响目录(录音磁带部分)[M].济南:山东友谊出版社,1994.

[40]凌瑞兰.中华文化十万个为什么(第1辑·音乐卷)[M].沈阳:辽海出版社,1999.

[41]蔡武.中国文化年鉴(2008)[M].北京:新华出版社,2009.

[42]吴伟.中国辞典[Z].北京:五洲传播出版社,2008.

[43]丁守和,冯涛.中学生文化百科辞典[Z].北京:北京燕山出版社,1992.

[44]胡萍,蔡清万.武陵地区非物质文化遗产及其文献集成[M].北

京：民族出版社，2008．

[45]《中国民族民间舞蹈集成》编辑部．中国民族民间舞蹈集成·湖南卷[M]．北京：中国舞蹈出版社，1989．

[46] 袁炳昌，赵毅．中国少数民族音乐故事集[M]．上海：上海音乐出版社，1989．

[47] 人民音乐出版社，北京教育科学研究院．音乐鉴赏[M]．北京：人民音乐出版社，2004．

[48] 索文清，等．中国少数民族民俗大观[M]．福州：福建人民出版社，1998．

[49] 徐寒．中国艺术百科全书（图文珍藏版·第6卷）[M]．北京：人民出版社，2006．

[49] 王耀华，刘富琳，王州．中国传统音乐长编[M]．北京：高等教育出版社，2009．

[50]《文化生活手册》编委会．文化生活手册（上）[M]．北京：北京出版社，1987．

[51]《中华舞蹈志》编辑委员会．中华舞蹈志·河北卷[M]．上海：学林出版社，2014．

[52] 楚德新，楚毅，楚俊，楚音．民族民间音乐理论研究——土家族打溜子艺术新论[M]．广州：中山大学音像出版社，2004．

[53] 卢瑞生，彭善有．永顺县民族文化系列丛书——永顺县非物质文化遗产集萃[M]．长沙：岳麓书社．2015．

[54] 宋贻华．千里西水[M]．北京：中国文史出版社，2012．

[55] 熊晓辉．湘西土著音乐丛话[M]．北京：中国文史出版社，2004．

[56] 国家新课程教学策略研究组．青少年百科 音乐de故事[M]．喀什：喀什维吾尔文出版社；乌鲁木齐：新疆青少年出版社，2004．

[57] 袁静芳．民族器乐（修订版）[M]．北京：高等教育出版社，2004．

[58] 龚德俊．民间吹打乐[M]．武汉：湖北人民出版社，2004．

[59] 湖南省文化厅．湖南省非物质文化遗产名录（1）[M]．长沙：湖

南人民出版社,2009.

[60] 湖南省文化厅.湖南省非物质文化遗产名录(2)[M].长沙：湖南人民出版社,2009.

[61] 湖南省文化厅.湖南省非物质文化遗产名录(3)[M].长沙：湖南人民出版社,2009.

[62] 申茂平.贵州非物质文化遗产研究[M].北京：知识产权出版社,2009.

[63] 姚子珩.梦绕故楼[M].长沙：湖南人民出版社,2012.

[64] 郭沫勤,孙若风.中国非物质文化遗产(2006)[M].北京：中国文联出版社,2007.

[65] 丘富科.中国文化遗产词典[Z].北京：文物出版社,2009.

[66] 全华山.人杰地灵醉湘西[M].北京：中国文联出版社,2004.

[67] 周和平.第一批国家级非物质文化遗产名录图典(上)[M].北京：文化艺术出版社,2006.

[68] 周和平.第一批国家级非物质文化遗产名录图典(中)[M].北京：文化艺术出版社,2007.

[69] 周和平.第一批国家级非物质文化遗产名录图典(下)[M].北京：文化艺术出版社,2006.

[70] 田义锦.土家族溜子曲牌集[M].北京：中央民族大学出版社,2010.

[71] 国家新课程教学策略研究组.音乐de故事[M].喀什：喀什维吾尔文出版社;乌鲁木齐：新疆青少年出版社,2007.

[72] 李静.浅析土家族打溜子曲体结构手法[J].湖南人文科技学院学报,2006(04).

[73] 肖笛.湘西土家族打溜子的音乐艺术特征探究[J].华章,2010(31).

[74] 李卓干.土家族"打溜子"[J].人民音乐,1984(08).

[75] 刘昌儒,刘能朴.土家族的交响乐——打溜子[J].中国民族,

1987(01).

[76] 李真贵、黄传舜. 论土家族"打溜子"的艺术特点[J]. 中央音乐学院学报,1989(01).

[77] 张淑萍. 大山里的交响——土家族传统器乐打溜子[J]. 中国音乐教育,2002(04).

[78] 楚毅. 论土家族"打溜子"的艺术形态[J]. 星海音乐学院学报,2003(02).

[79] 潘存奎. 湘西土家族打溜子考析[J]. 华南师范大学学报(社会科学版),2004(03).

[80] 李静. 谈土家族打溜子曲体结构的可塑性[J]. 艺术教育,2006(05).

[81] 王敏. 浅析土家族打溜子的艺术风格[J]. 大众文艺(理论),2008(06).

[82] 唐璟. 流动的景观：湘西龙山县土家族"打溜子"的文化特征[J]. 贵州大学学报(艺术版),2009(04).

[83] 李开沛. 土家族打溜子的传承与变迁研究[J]. 中国音乐,2010(02).

[84] 郑春霞. 论土家族民间音乐"打溜子"与地方旅游[J]. 旅游纵览(行业版),2011(01).

[85] 张辉. 土家族打溜子视觉动态研究[J]. 艺术教育,2012(11).

[86] 张辉. 华丽的碰撞——解析土家族打溜子曲《锦鸡出山》[J]. 大舞台,2012(07).

[87] 打溜子,土家族的交响乐.[J]. 民族论坛,2012(09).

[88] 张琼. "远缘"关系音乐素材在高师视唱练耳节奏教学中的运用——以土家族打溜子与黑非洲多声部节奏教学为例[J]. 当代教育理论与实践,2012(03).

[89] 吴文胜. 土家族的溜子乐[J]. 乐器,1988(Z1).

[90] 刘文化. 溪州文化别样红[N]. 团结报,2010-10-28.

[91] 李改芳. 湘西打溜子述略[J]. 黄钟. 武汉音乐学院学报, 1995 (03).

[92] 粟茜. 湖南龙山县艺人田隆信手中的"打溜子"[J]. 民族音乐 2010(04).

[93] 花老虎. 湘西土家族"打家伙"音乐研究[J]. 中国音乐学, 1993 (03).

[94] 黄传舜, 李卓干. 打溜子[J]. 中国民族, 1980(09).

[95] 王海鹰. 湘西地区土家族民间音乐艺术探究[D]. 河北师范大学, 2010.

[96] 覃庆贵, 黄天勤, 龙杰. "神秘湘西"文化发展大提速[J]. 民族论坛, 2011(02).

[97] 张东升. 轻盈灵动的旋律, 声染四座的声响[J]. 民族艺术研究, 2008(03).

[98] 彭秀槃. 挤钹源流考[J]. 黄钟. 武汉音乐学院学报, 1993(Z1).

[99] 张尚武, 曹娴. "湖南周"献上文化大餐[N]. 湖南日报, 2010-07-24.

后 记

"打溜子"是湖南土家族独有的一种器乐演奏艺术形式,也是国家级首批非物质文化遗产保护项目。在湘西土家族聚居区,几乎每村每寨都有其专属的打溜子队伍在丰收、嫁娶以及各种节日欢庆时演出。与一般民间吹打乐相比,"打溜子"在乐器形态、组合形式、演奏技艺,乃至曲牌结构、节奏与句法、音响效果等方面都别具一格。作为土家族特色文化的一种呈现方式,她与民间生产生活、民俗风情一起承载着土家文明千年的脉动,联系着土家人生活和社会活动的各个方面,在土家族的社会生活中有着重要的作用。

本书是湖南省 2015 年哲学社会科学基金资助项目(15YBA285)成果,也是湖南师范大学非物质文化遗产保护与开发中心推出的"非物质文化遗产研究与保护丛书"之一,也是湖南省 2015 年哲学社会科学规划课题一般成果。

书稿的编写,要感谢湖南师范大学非物质文化遗产保护与开发中心领导与老师的大力支持;感谢"打溜子"国家级代表性传承人田隆信先生的鼎力相助,他不仅在百忙之中接受我们的采访,而且还无私地为我们提供了许多难能可贵的资料。

本书的完成,大量查找和充分吸收了相关专家的研究成果和历史资料,在此也向前辈学人的努力致以崇高的敬意和由衷的感谢!同时,感谢出版社薛华强老师的辛勤付出!感谢单位领导、同事,感谢家人及朋友的

关心和支持!

 我深感"打溜子"本体构成的复杂,文化意蕴的丰厚。这里折射着土家族的情感、伦理道德、价值概念以及思想品格等,故而说她是一种超乎"器乐"实体的存在。但愿本书就像弥漫在土家村落上空的一缕风、一团雾……

<div style="text-align:right">

吴春福

2015.11

</div>